우리 시대의 가무악

우리 시대의 가무악

― 전통을 이어가는 예인들

글 정범태·정운아
사진 정범태

눈빛

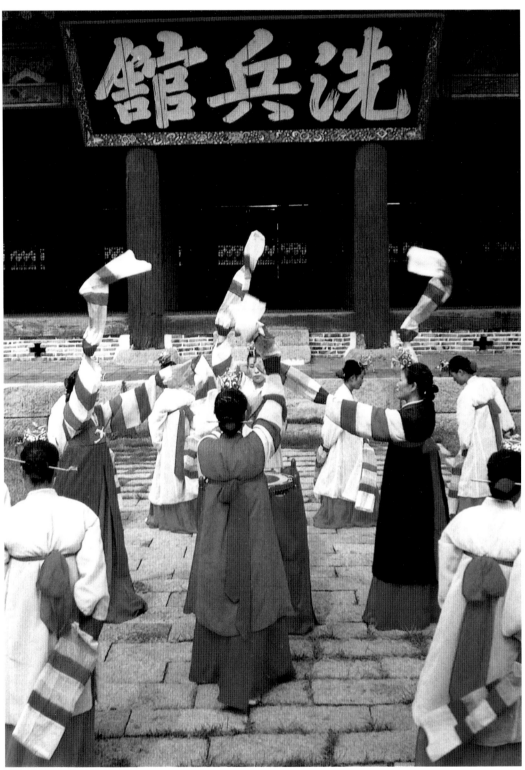

엄옥자의 승전무.

이 책을 펴내며

인간은 풍요로운 삶의 연장을 위하여 춤과 노래로 하늘과 땅에 제사를 드렸다. 이러한 제례 풍습은 한반도의 문화사 속에서 지속적으로 변화하고 세분화되어 왕조의 변동이나 외래 종교의 지배 밑에서도 꾸준히 전승되었다. 시대의 발달과 더불어 민족정서의 토대로 발전되어진 한국의 춤과 노래는 흥선대원군 때에 이르자 국창제도가 생겨났으며, 예인들도 종9품의 참봉 벼슬을 하사받을 수 있었다.

그러나 1910년 한일합방 후 일제는 한국의 역사와 전통을 몰살시키기 위해 1912년 일본의 교방 즉 권번을 조선에 들였다. 이때부터 재인, 광대, 기녀 들의 생존 수단으로 전락된 한국의 가무는 이후에도 7-80년간 지속되었으며 그럼에도 불구하고 예인들은 자신들의 기예를 천직으로 삼고서 전통의 맥을 이어 오늘날 한국의 독자적 전통미학으로 승화시켰다.

어린 시절, 고향 어귀에서 굿판이 벌어졌다. 피리 연주와 방울 소리에 마을은 온통 들썩거렸고 울긋불긋한 무복을 입은 무당은 신이 올라 펄쩍펄쩍 뛰었다. 어린 눈에도 여간 신기한 것이 아니었다. 나는 이날의 흥분과 재미를 오랫동안 잊지 못하였는데 아마도 이것이 한국 전통가무와 내가 인연을 맺게 되는 첫 만남이었던 것 같다.

1946년 10월, 나는 서울 인왕산 자락에 있는 국사당에서 처음으로 굿 사진을 찍었다. 그때 피리를 불던 사람이 나에게 다가오더니 허락도 받지 않고 사직을 찍어서 어디에다 쓸 거냐며 퉁명스럽게 물었다. 나는 당황한 나머지 얼떨결에 책을 만들 거라고 대답하자 그는 그렇다면 사진을 찍도록 허락해 줄 테니 나중에 사진을 몇 장 줄 수 있냐고 되물었다. 나는 그러겠다는 약속을 하고서 사진을 다시 찍었다.

그 다음 주에 현상한 사진을 들고서 국사당으로 그를 찾아갔다. 점심 때가 되자 그는 굿당으로 나를 불러 사진이 마음에 들었는지 내게 사진값이라며 흰 봉투를 내밀었다. 그리고는 며칠 후에 자신의 집에서 있을 굿 사진을 부탁하였다.

그가 바로 피리의 명인 이충선(1901-1990)이다. 그 후부터 나는 그와 가깝게 지내며 전용성(1888-1964), 이용우(1899-1997), 이동안(1906-1995), 김도봉(1906-1972), 조상선(1909-?) 등 80여 명의 예인들을 만나게 되었고 사진으로 기록할 수 있었다.

이때만 해도 대부분의 예인들은 몹시 궁핍한 생활을 하였는데 그럼에도 그들은 아무런 대가도 없이 어려운 사람들에게 부지기수로 공짜 굿과 연주를 해주었다. 그들을 만나고 사진 찍는 재미에 푹 빠져 있던 나는 6·25전쟁이 발발하자 기약도 없이 부산으로 피난을 가야만 했다.

부산에서 지내게 된 나는 이종사촌형의 소개로 공병대 군속 사진기사로 일을 하며, 부대와 함께 북진하여 평안북도 덕천의 맹산까지 올라갔으나 12월 밤, 압록강을 앞에 두고서 중공군에 밀려 후퇴하였다. 강원도 영월지구 전투에서 퇴각로를 찾지 못해 고전하던 부대는 구사일생으로 살아남았고 나는 양구에 공병대가 가설한 다리를 촬영하기 위해 다시 떠났다. 그러나 용포리에서 인제로 가던 중에 내가 타고 있던 군 트럭이 20미터 낭떠러지 아래로 떨어져 전복되어 1951년 1월, 의식이 돌아온 나는 3군단 야전병원 침대에 누워 있었다. 이후 전쟁의 극심한 공포에 시달리게 된 나는 일선에서 사진을 찍을 수 없자 그해 3월부터는 지리산 전투사령부 문관으로 사진을 담당하게 되었다. 나는 남원에서 근무하며 시간이 날 때마다 남원, 순창, 구례, 함양 등의 여러 예인들의 찾아가 그들의 삶을 기록하며 사진을 찍을 수가 있었다. 이들 가운데에 정종석의 가족 이야기는 그 후로도 7년 동안 채록하여 그를 통해 시작된 나의 본격적인 한국 전통 예인의 탐구는 90년 가까운 내 인생의 약 70년을 함께하게 되었다.

정종석(1895-1971)은 전남 입면 약천리에서 아버지 정흥순(1858-1942)과 어머니 이순례 사이의 삼형제 중 장남으로 태어났다. 그의 아버지 정흥순은 8세부터 전북 운봉의 송우룡 문하에서 7년 동안 소리를 학습하고 독공으로 성음을 얻은 흥보가로 당대를 풍미하였으며, 어머니 이순례(1868-1930)는 삼남의 대부호에 불림을 받아 1년에도 몇 차례씩 큰 굿을 하던 유명한 세습단골무다. 큰아들 종석은 집안 살림을 도맡아 머슴들을 거느리며 한 섬지기 농사를 지었고, 둘째 기석은 전남 화순군 남면의 한숙구(1848-1934)로부터 한숙구제 가야금을 3년 동안 배워 광주권번의 가야금 선생을 하였다. 셋째 창석은 7세부터 명창 유성준의 사촌 처남인 김관옥(1860-?) 문하에서 7년 동안 춘향가, 흥보가, 심청가, 수궁가, 적벽가를 학습하였는데, 어머니는 창석의 소리 학습을 위해 스승 김관옥에게 매년마다 쌀 두 가마니의 학채와 아들이 먹을 한 가마니를 미리 내고 명절과 생신 때에는 비단 의복과 고기, 담배 등으로 인사치레를 하며 뒷바라지를 하였다.

13세에 결혼한 창석은 명창 송만갑(1865-1939)을 자신의 집으로 모셔와 학비를 내며 1년 동안 춘향가, 흥보가, 심청가를 송만갑제로 배우고, 다음 해에는 명창 유성준(1874-1949)을 집으로 모셔와 유성준제 수궁가와 적벽가를 배웠다. 이후 독공으로 소리를 연마하여 일찍이 남원 군산권번에서 소리 선생으로 지내던 어느 날, 일본 순사와 말다툼 끝에 뺨을 맞은 그는 억울한 마음으로 몇날 며칠 잠을 못 이루고 끝내 정신이 돌더니 어이없게도 얼마 후 요절하고 말았다.

　당대의 예인들은 거의가 돌아가시고 이제 한두 명밖에는 살아계시지 않다. 나는 지난 66년 동안 한국의 전통 예인들을 소개하는 열일곱 권의 책을 출간하며 그들의 역사를 나름대로 기록하였으나 사실 그분들의 벅차오르는 예능의 기질들을 모두 담아내지는 못하였다. 그러므로 척박한 시절, 그들을 알리고자 노력한 나의 의도는 좋았으나 책의 수준은 몹시 부끄럽기만 하다.

　이제 나는 노년의 나이로 현 시대의 예인들을 최소한으로 간추려 내 생애의 마지막 책으로 다루고자 한다. 오늘날 놀랍게도 많은 예인들이 새롭게 등장하여 활발한 활동들을 보이고 있지만 노년의 몸으로 모두 만날 수도, 기록할 수도 없음을 너그럽게 봐 주길 바란다. 내가 다루지 못한 많은 부분은 후배들이 더욱 튼실한 연구와 기록으로 남기기를 부탁할 뿐이다.

　나는 예인들의 고된 삶을 가까이에서 지켜보며, 천대와 멸시 속 그들이 겪은 가슴 시린 기억들과 그럼에도 한판 축제의 흥을 잃지 않던 그들에게 박수를 보낸다. 더욱이 웃음과 해학이 깃들어 있는 그들의 기예와 호탕한 마음에 나는 이 순간에도 존경을 표한다. 그리고 오랜 역사 안에서 한국인의 삶과 가장 밀접하게 연관되어 걱정과 근심을 위로하던 예인들이 우리 모두의 선조임을 자랑스럽게 여기며 그들이 남긴 한국 전통의 예술이 앞으로도 지속되기를 바란다.

　이 책은 무엇보다도 쉽게 읽힐 수 있도록 노력하였다. 책이 출판될 수 있도록 도움을 주신 눈빛출판사 관계자분들께 감사를 드리며, 마지막으로 틈만 나면 예인들을 찾아 전국으로 철없이 떠돌아다닌 나를 원망 한 번 하지 않고 작년에 먼저 세상을 떠난 나의 아내에게 고마움을 전한다.

2012년 12월
공저 대표 정범태

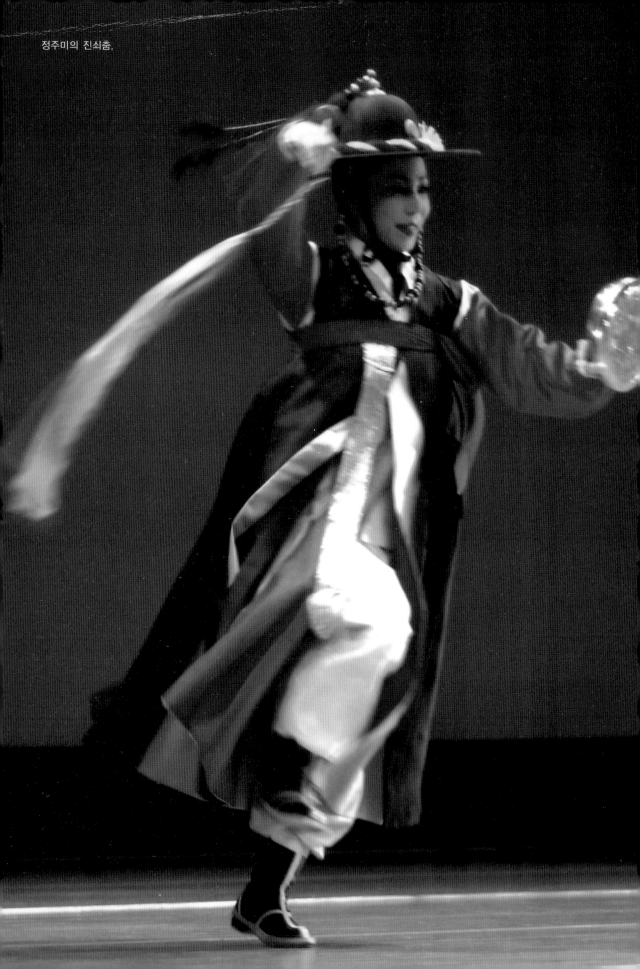

정주미의 진쇠춤.

차례

김백봉 金白峰 1928-

부채춤

부채춤에 대한 논란은 아직도 계속되고 있다. 언제부터 누구에 의해서 시작되었는지 정확히 알 수는 없지만 춤의 매력은 누구나가 알고 있다. 공작새의 꼬리처럼 부채를 접었다 펼치며 조성(造成)해 내는 화려한 춤사위는 한국 전통춤의 단골 정신인 애환과 한이 없어도 난상(難上)의 미(美)를 빼곡하게 보여준다. '한국 신무용의 대모'로 불리는 김백봉의 무용을 산조라 한다면 그녀를 알린 무용은 부채춤이다. 『한국춤 백년 2』에 실린 김백봉에 대한 필자의 글 전문을 여기에 다시 실어, 현재까지도 요깃거리에 머물고 있는 부채춤에 대한 우리 시대의 오해와 무관심을 되짚어 보고자 한다.

1946년 7월 20일, 김백봉은 한밤중에 안제승, 김시학, 이원조 등 13명과 마포에서 안막이 보낸 8톤짜리 발동선으로 인천을 거쳐 월북, 최승희무용단에서 활동하다가 1951년 1월 안재승 등 8명과 월남했다.

김백봉의 무용을 산조라 한다면 부채춤은 그를 알린 무용이라고 할 수 있다. 당의(唐衣)에 족두리를 쓰고 굿거리의 〈창부타령〉이 바탕이다. 장단은 대중적이고 의상은 귀족적인 이 춤은 6·25전쟁 직후 극작가 오영진(吳泳鎭)이 기획한 월남예술인 공연에서 소개되어 무용가 김백봉의 존재를 알렸고, 1954년 제1회 김백봉무용발표회에서 공연되어 비평가들의 호평을 받았다. 한국춤을 밝고 화사한 세계에서 찾으려는 김백봉의 개성을 대변해 주고, 한국무용 무대의 대표적인 무용가로서의 그의 이미지를 쌓아 올리게 해준 무용이라고 할 수 있다.

그러나 부채춤만큼 지속적으로 많은 무용가들에 의해 잘못 추어지고 잘못 인식된 무용도 없을 것이다. 한때 한국을 소개하는 관광포스터에 화려한 모습으로 찍혀 전국 방방곡곡 세계 어려 곳에 그 모습을 보여줬으며, 웬만한 무용단의 국내외 무대에는 꼭 끼어드는 단골 레퍼토리로 발전하면서 눈요깃거리 무용으로 변질, 식상한 단계까지 이르렀다.

모든 무용에는 그에 맞는 '몸'이 있다. 족두리를 쓰면 다소곳한 고개에 곧은 자세가 본체이고, 고깔을 쓰면 몸을 굽히고 팔을 벌린 '학의 몸'이 기본이 된다. 부채춤은 부채의 특성을 팔과 연

결시켜 움직임을 얻어 내는 기본체를 갖고 만든 무용이다. 그 몸을 지키지 않으면 부채춤은 천박해지기 쉽다.

그(김백봉)는 부채춤에 대한 오해는 그 춤을 추는 무용가의 책임이라고 못을 박는다. 수많은 부채들이 모여 화려한 그림을 그려 내는 군무로 알려졌지만, 본래는 '독무'로 만들어진 것이다. 흔히 궁중정재처럼 전통적으로 전해져 내려온 춤으로 착각하곤 하지만, 이 무용은 한 무용가가 전해 내려온 계보에서 한 발짝 크게 건너뛰어 창작해 낸 무용이다.

한국 전통춤의 자료 속에는 부채와 연결된 강신무의 무당춤이 있다. 굿 중 제석거리에 바로 '삼불' 부채를 들고 무당이 춤을 추며 소리를 한다. 탈춤의 노장춤에는 부채가 중요한 구실을 하며, 판소리에도 부채가 큰 몫을 한다. 김백봉 이전의 신무용가 중에도 부채를 사용한 이가 있었고, 이북의 안성희가 부채춤을 추는 사진도 보인다. 그의 스승이었던 최승희도 무당춤을 출 때 부채를 썼다지만 그를 직접 본 적은 없다. 한 가지 궁금한 것은 안성희 부채춤이 먼저인가 김백봉 부채춤이 먼저인가 하는 것이다. 김백봉이 1946년 7월에 월북했다가 1951년에 월남했는데 안성희 부채춤 사진은 1956년에 촬영된 것으로 보인다. 온전히 자신의 창작이라는 명예를 지키고 싶어 하는 그의 부채춤은 신무용사에서 가장 많이 알려진, 큰 성공을 누린 무용이다.

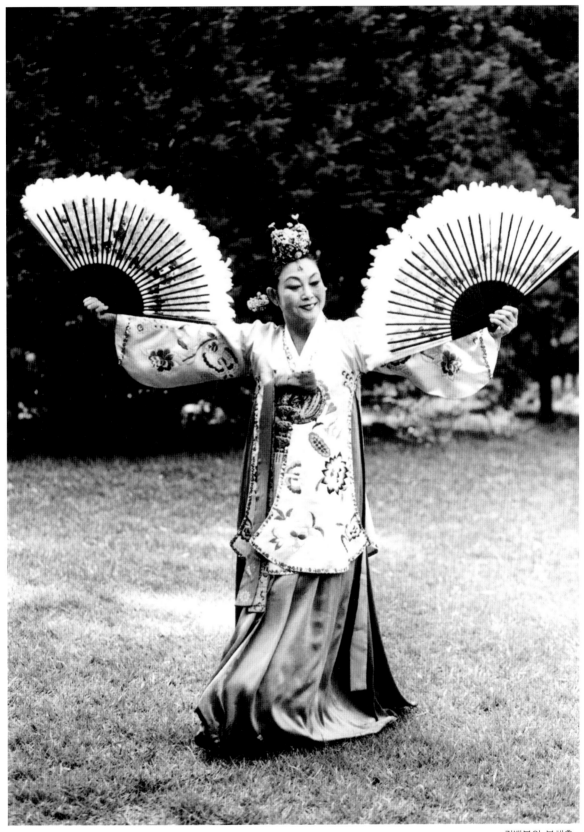

김백봉의 부채춤.

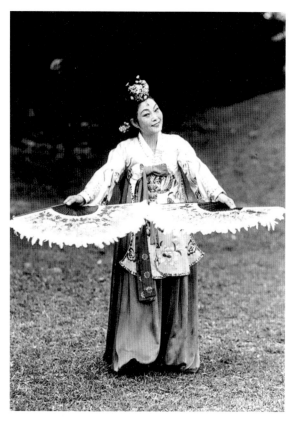
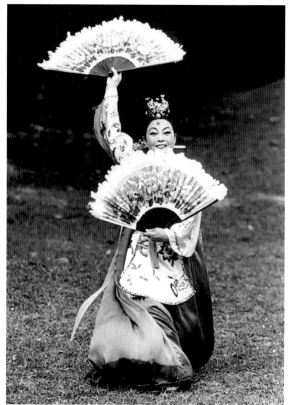
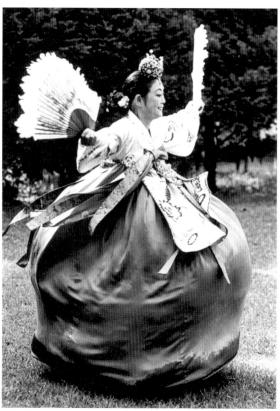
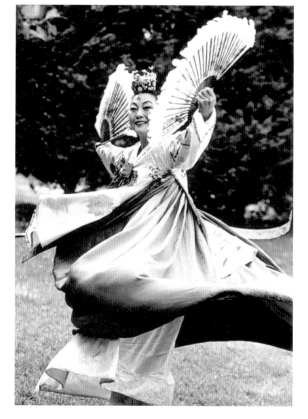

김백봉의 부채춤.

장금도 張錦挑, 1928-

살풀이춤

장금도의 살풀이춤의 멋을 이만큼 잘 표현한 글이 어디에 또 있을까? 심심한 듯 『한국 (韓國)의 명무(名舞)』에 실린 연극평론가 구희서의 글은 날리는 달고 짠맛의 미사어구가 없어도 춤의 제맛을 살리고 있다. 이러한 그녀의 글을 여기에 옮긴다.

군산(群山) 장금도(張今道, 원문에 잘못 표기된 한자를 수정하였다. 필자 역) 씨의 춤은 판소리 로 치자면 서편제(西便制)라고 해야 할 것 같다. 호남 내륙(湖南內陸)의 몇몇 명무(名舞)들의 춤 에서 보이던 정중동(靜中動)의 맛, 장엄하면서도 고아(古雅)한 품격이 서남으로 나오면서 차츰 장식적인 요소가 가해지다가 바다와 만나는 군산 땅에 와서 장금도의 춤 한 자락에서 놀이와 흥 으로 꽃핀 것 같은 느낌이 든다.

승무·검무·화무(花舞)·포구락 등을 모두 배운 제춤으로 우러나온 그의 살풀이는 눈부시게 현란 한 빠른 움직임을 특색으로 한다. 몇 개의 부서지는 장단을 한 사위로 모아잡아 의젓하게 천천 히 멋을 만들어내는 내륙(內陸)의 살풀이를 판소리의 동편제 같은 춤으로 본다면, 한 장단을 잘 게 썰어서 몇 개로 겹친 잘고 빠른 사위로 풀어내는 장금도의 살풀이는 지절로 서편제이다.

한 발 짚어 앞으로 나서면서 두 팔을 벌리고 두 손을 뚝 떨어뜨리는 멋, 한 발을 슬쩍 들어올리 면서 한 팔을 떨어뜨리고 빠르게 회전하는 춤사위가 휘황찬란하다. 두 다리를 슬쩍 굽혀 벌리고 반쯤 앉은 자세로 두 팔을 들어 장단 따라 으쓱거리는 춤사위 속에 잠겨 있는 흥은 세계적인 패 션에서도 낯설지 않다.

1928년 9월 13일 군산 태생으로 15세부터 김백용·김창윤 씨에게서 춤을 배워 군산 일대에서 누 구나 손꼽은 멋진 춤꾼으로 알려진 그는 그러나 현재의 무대와는 거리가 먼 숨은 예인(藝人)이 다. 국악공연단체에도 참가한 적이 있지만 28세 때부터 가사(家事)에 묻혀 살아 오래 나서지 않 았다. 그러나 군산에서 웬만큼 풍류를 아는 사람치고 그의 이름을 모르는 사람이 없을 정도로 그의 춤에 대한 기억은 많다. 큰 키, 가는 몸매로 빠른 동작을 펼칠 때 그의 몸은 수양버들처럼 휘어지기도 하고, 장단을 타고 그 장단을 늘려 낼 때 그의 춤은 쉽고 익숙하게 다른 또 하나의 속도를 만들어낸다.

우리 춤의 상식적인 개념을 뛰어넘는 의외의 얼굴이 거기에 있다. 새침하고 얌전한 아가씨의 얼굴 뒤에 감춰졌던 정말 즐거운 또 하나의 다른 얼굴을 엿본 것처럼 낯익은 얼굴에서 의외의 표정을 본 것처럼 뜻밖인 데가 있는 춤이다. 만약 그의 춤에 현대적인 무용 의상을 입혀 놓는다면 현대무용가가 고심해서 만들어낸 동작일 수도 있는 그런 춤사위가 가끔씩 나온다.

춤을 모른다고 들어앉아 나서지 않았지만, 권에 못 이겨 어렵게 나선 춤판에서 그는 다시 살아난 듯 날개를 폈다. 1983년 6월 국립극장 소극장에서 펼쳐진 제3회 한국명무전(名舞展) 무대에서 그는 수줍은 처녀마냥 조심스럽게 춤을 추었다. 옛 기억을 되살려서 다시 추어 본 그의 춤은 조심스러웠지만 오랜만에 다시 나선 그의 무대를 보기위해 군산국악협회에서 버스를 대절하는 단체 관람으로 그에게 박수를 보낸 것은 하나의 아름다운 이야기였다. 현재의 우리 무용학도에게 또는 춤을 지켜보는 사람들에게 그는 장단과 춤사위가 지닌 지역적 특색과 그 특색이 지닌 모든 아름다움을 살아 있는 증거로 보여주었던 것이다.

혹시라도 자식에게 흠이 될까 자신의 기예(技藝)를 숨기고 살아온 장금도는 지난해에 아들을 저세상으로 먼저 보냈다. 그래도 다행인 것은 몇 년 전, 그녀의 예악당 공연에 살아생전에 아들이 처음으로 왔던 것이다. 장금도의 공연이 끝나자 월남전 참전 후 고엽제 후유증으로 시달려 온 아들은 어려운 몸을 이끌고서 무대 위로 올라와 어머니에게 꽃다발을 전했다.

장금도의 가슴속에 내려앉아 있던 한국의 모정(母情)과 외압으로 할퀴어진 한국의 아들이 만나는 순각(瞬刻)이었다. 기쁜 날이었음에도 나는 지금도 그 날의 장면을 떠올리면 다시금 코끝이 찡해진다.

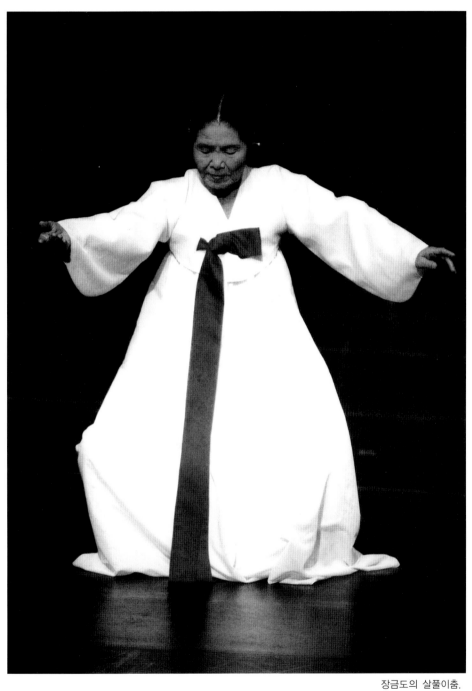

장금도의 살풀이춤.

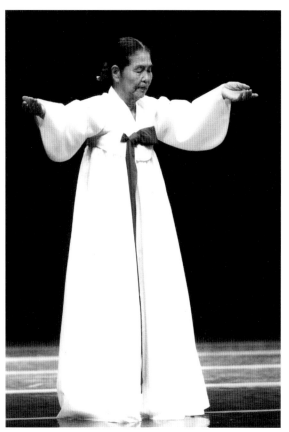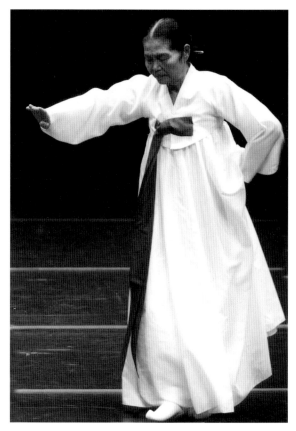

장금도의 살풀이춤.

공옥진 孔玉振, 1931-2012

창무극

일인(一人) 창무극의 창시자 공옥진의 무대는 허발하다. 자신의 기막히고 고달팠던 인생살이를 넉살 좋게 풀어내는 이야기는 슬프다 못해 웃기고 웃기다 못해 너무나도 슬프다. 해학의 일인자이며 민중예인 공옥진의 공연은 보는 이들을 웃기고 울릴 뿐만 아니라 관객과 예인의 꾸밈없는 소통이 무엇인지를 또렷하게 보여준다.

공옥진은 1931년 전라남도 승주에서 아버지 공대일과 어머니 선씨 사이의 4남매 가운데 둘째 딸로 태어났다. 공대일(1910~1990, 전라남도 무형문화재 제29호 판소리 예능보유자)은 판소리 명창 공창식, 공기남과 같은 집안사람으로 소리만 할 줄 알았던 그에게 북해도 탄광 징용장이 나오자 그는 7세의 딸 공옥진을 친구에게 당시 돈 1천 원에 팔아 500원을 내고 징용을 면하였다. 그러나 팔려 간 공옥진은 7년 동안 신무용가 최승희(1911~1969, 월북)의 하녀로 지내다 다시 일본인의 집으로 되팔려 가 노예처럼 살았다.

해방이 되어 가까스로 광주에 도착한 그녀는 영광에서 걸인 생활을 하며 지내던 어느 날, 영광 성산 밑에 살고 있던 아버지를 만나게 된다. 이때부터 공대일은 조부로부터 이어져 내려오는 심청가와 흥보가를 그녀에게 가르쳤다.

1978년, 그녀는 영광에서의 자신의 걸인 생활을 재구성하여 일인 창무극 심청전과 수궁가를 공연하였다. 서울 종로에 위치한 공간사랑 등의 여러 명무전(名舞展) 공연을 통하여 창무극이 발표되자 7-80년대의 암울했던 한국의 대중들은 열광하였고, 그녀의 공연은 언제나 최다의 관객들로 기록을 세웠다. 이후 그녀는 곱사춤, 문둥이춤, 앉은뱅이춤, 외발춤, 덩치춤, 동서남북춤, 오리발춤 등을 비롯하여 허튼춤, 턱붙은곱사춤, 엉덩이빠진곱사춤, 절름발이곱사춤, 오리발병신춤 등 수많은 춤을 만들어 내며 한국 전통춤의 다양성과 창작의 범위를 날로 확장시켰지만 무심하게도 그녀의 창무극을 배우고자 하는 제자는 단 한 명도 없었다.

공옥진의 창무극은 "문화재의 보존, 관리 및 활용은 원형 유지를 기본원칙으로 한다" 라고 명시되어 있는 문화재보호법 제3조와 동법 시행령 제12조 1항의 1 "중요무형문화재 보유자는 중요무형문화재의 기능 또는 예능을 원형대로 체득, 보존하고 그대로 실현할 수 있는 사람"이라는 규정에 따라서 무형문화재 지정이 거부되었다. 즉 그녀의 춤은 전통을 계승한 것이 아니라 개인의 창작무용이라는 이유로 나라로부터 보호를 받을 수가 없었다. 이렇다 보니 그녀의 창무극은 그녀와 동시대에 살았던 사람들만이 일시적으로 향유한 유행처럼 치부되어 잊혀 가야만 했다.

소리 좀 지를 줄 알고 손 좀 들어 올릴 줄 알면 살기 위해서 한때 약장수 가설무대에 안 섰던 사람이 어디 있간디? 그것도 아무나 설 수는 없어. 큰돈은 아니지만 그날 일당을 받고 하는 짓이기 때문에 1950년 말, 1960년 초만 해도 광주천 방림동 다리 근처 개천 가설무대에서 판쇠꾼 한씨, 조씨, 진도 강준섭 중에 하루 몇 시간씩 거기 모여든 사람들을 웃기고 울렸던 공옥진만 인간문화재가 안 되었고, 소리하는 사람은 문화재가 됐고, 진도 강준섭도 문화재가 됐단 말이오. 그게 배가 아파서 하는 소리는 아니지만 그때를 생각만 해도 오장육부가 끓어올라…"

2010년, 공옥진은 79세가 되어서야 전라남도 무형문화재 제29-6호 일인 창무극 심청가 예능보유자로 지정되었지만 지병으로 움직이는 것조차도 힘들었던 그녀는 2년 후 표표히 세상을 떠났다.

▶ 공옥진의 창무극.

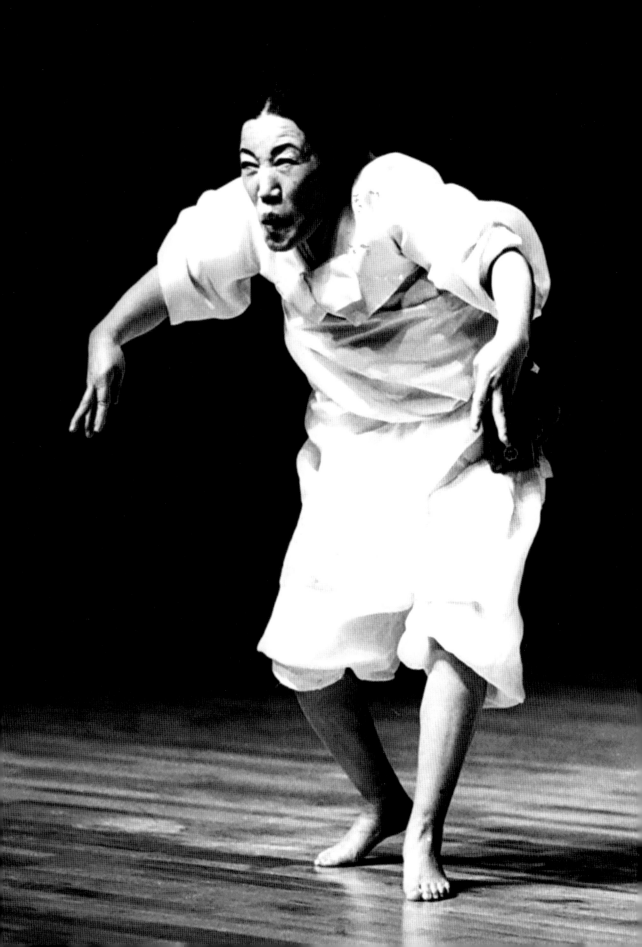

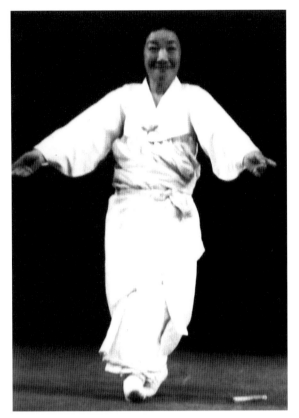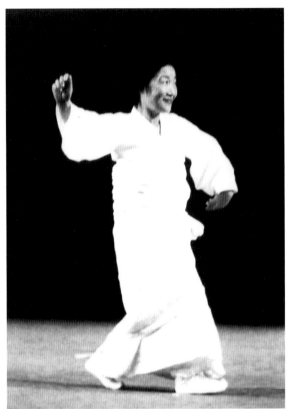
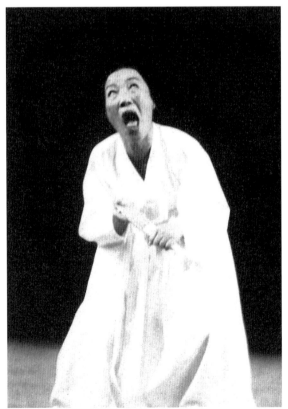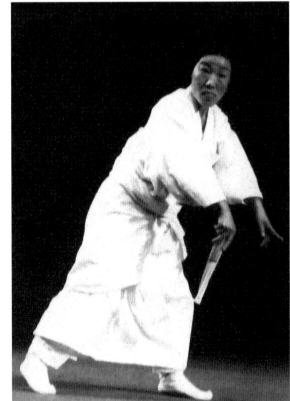

공옥진의 창무극.

황용주 黃龍周, 1937-

선소리산타령

2012년, 황용주는 '제20회 경기서도 선소리산타령 발표공연'의 인사말에서 선소리산타령의 족보를 이렇게 밝혔다.

수많은 부침이 교차되어 온 오랜 역사 속에 면면히 이어져 내려온 조상의 얼과 숭고한 우리 겨레의 혼이 깃든 전통국악은 반만년의 기나긴 세월이 흐르는 동안 찬란한 우리 민족문화와 고결하고 숭고한 정신을 이어받아 굳은 의지로서 오늘에 와서 우리가 대대로 물려받은 위대한 문화유산이라고 자부할 수 있습니다. 조상들로부터 위대한 문화유산을 물려받은 우리 국악인들은 후진들에게 올바른 전승과 국내 무대의 활동 및 저변확대는 물론 한걸음 더 나아가 멀리는 저 세계 속에 우리 민족 문화를 같은 대열에 동참시켜 다 같이 꽃을 피워야 되겠다고 하는 절실한 책임을 느끼고 여러분 앞에 서게 되었습니다. 이번에 제20회 발표공연 무대에 올릴 선소리산타령은 1968년 4월 18일 당시 문화공보부로부터 중요 무형문화재 제19호로 지정받았고 고(故) 벽파 이창배, 정득만, 김순태, 김태봉, 유개동, 이 다섯 분이 예능보유자로 인정을 받았으나 지금은 모두 다 타계하신 지 오래되었고 현재에 보유자로는 황용주, 최창남과 교육보조자에 방영기, 최숙희, 이건자 등이 전수생들의 전승교육을 시키고 있는 실정입니다. 이번 발표공연에는 선소리산타령을 위시해서 여러 장르의 전통국악을 연마한 원형 그대로 보여줄 예정이오니 항시 저희들을 아껴 주시고 사랑해 주시는 선배님과 동료여러분 그리고 국악 예술을 사랑해 주시는 동호인께서는 우리 국악문화가 국내 무대는 물론 지구촌 어느 곳까지라도 빠짐없이 힘차게 발전할 수 있도록 아낌없는 성원과 지도와 편달을 바라지 않는 바입니다.

중요무형문화재 제19호 선소리산타령 예능보유자 황용주는 황희 정승의 후예로 1937년 충청남도 공주군에서 아버지 황기락과 어머니 유기완 사이의 4남매 가운데 장남으로 태어났다. 그는 공주 영명고등학교를 졸업하고 친척이 경영하던 동대문시장에서 일을 도우며 지내던 어느 날, 우연히 강습 벽보를 보고 이때부터 이주환(1906-1972년, 초대 전 국립국악원 원장)으로부터 시조를 배우기 시작하였다. 23세에 이창배(1916-1983

년)가 설립한 '청구고전 성악학원'에서 정득만(1907-1992년)으로부터 경서도소리와 선소리산타령을 학습한 황용주는 '놀량' '앞산타령' '뒷산타령'을 3년 동안 배우고 조교로 활동하다 1968년, '대한민족예술학원'을 개설하여 본격적으로 후학을 양성하였다. 한국 민속 음악 이론과 실기에 모두 탁월한 황용주는 『한국 경서도 창악선집』 『한국 고전 음악선집』 『한국 경서도 창악 산타령』 등의 저서를 펴내는 한편 '선소리산타령' '휘모리 잡가' 등의 음반을 취입하고 제38, 39회 전국 민속경연대회에서 연이은 최우수상과 1998년 한국예술문화단체 총연합회 대상을 수상하였다.

중앙대학교 국악교육대학원 최상화 교수는 '외롭고 어려운 문화재로서의 막중한 책임을 지고 쉼 없이 공연을 이어 온' 황용주에게 존경을 표하며 '여러 장르를 넘나들 수 있는 폭과 깊이를 갖춘 이 시대의 예술가요, 소리꾼(성악가)'이라고 하였다. 이 말은 짧고 식상한 듯하지만 구차한 사족 없이 황용주의 진면모를 모두 담고 있다. 한국 전통의 예악뿐만 아니라 의식(意識)에 대해서도 두텁게 알고 있는 황용주는 음악가 가운데 가장 많은 제자를 둔 스승이기도 하다. 올곧은 소리와 평소 흐트러짐 없는 몸가짐으로 음악인들과 제자들 모두에게 존경을 받고 있는 그는 서구문화에 밀려 표류하고 있는 한국의 범절을 몸소 강수(講授)하고 있으며, 올바른 본보기를 보여주고 있는 우리 시대의 자랑스러운 스승이다.

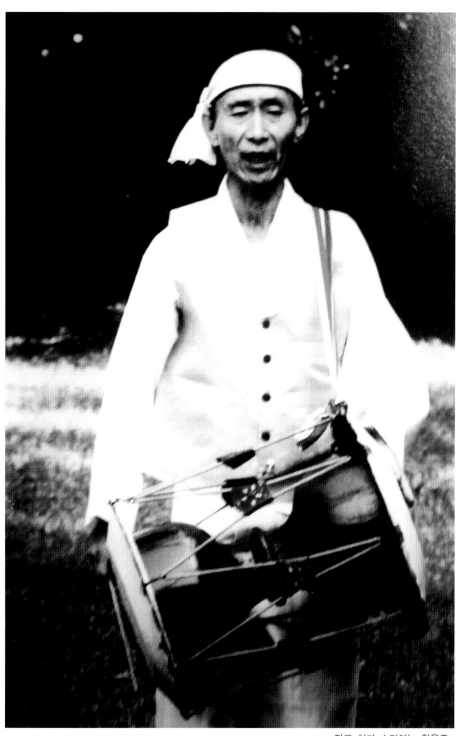

장구 치며 소리하는 황용주.

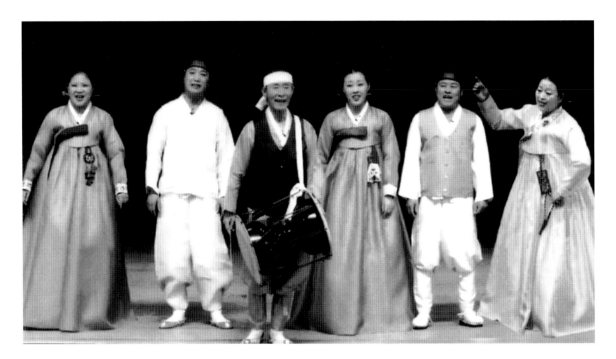

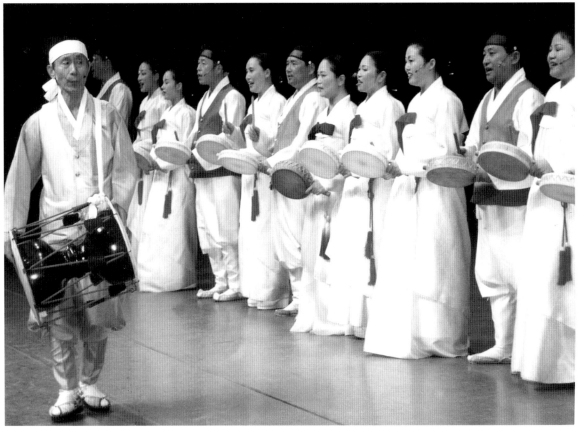

국립국악원 예악당에서 장구 치며 소리하는 황용주. 2012. 4. 3.

박계향 朴桂香, 1941-

판소리

김호성과 이강근은 『한국의 전통음악』에서 "판소리란 설화적인 내용을 1인의 창수가 소리(唱)로, 아니리(말)와 발림(몸짓)을 곁들여 가며 북장단에 맞추어 연출하는 거창한 성악곡"이라 하였다.

신라의 판놀음에서 발전된 판소리는 본래 춘향가, 심청가, 흥보가, 수궁가, 적벽가, 배비장타령, 변강쇠타령(가루지기타령), 옹고집타령, 장끼타령, 강릉매화타령, 무숙이타령, 가짜신선타령의 열두 바탕이 있었으나 조선 말기를 거쳐 현재는 춘향가, 심청가, 흥보가, 수궁가, 적벽가만이 남아 있다.

박계향은 1941년 전라남도 목포시 대성동에서 아버지 박동열과 어머니 정성근 사이의 6남매 중 장녀로 태어났다. 초등학교 시절, 임방울 협률사의 춘향전을 보고서 몇날 며칠 밤잠을 못 이루던 그녀는 중학생이 되어 결국 판소리를 배우기 위하여 가출하였다. 부모님의 승낙을 받았다고 스승 정응민(1894-1964)을 속이고 춘향가와 심청가를 배우던 어느 날, 1년 동안 딸을 찾아 헤매던 가족들은 계향이 보성에 있다는 소식을 듣자마자 찾아가 그녀를 집으로 데리고 왔다. 그녀는 중학교에 복학하여 1년 정도 학교에 다녔지만 좀처럼 소리 공부가 포기되지 않자 신안군 안자면 섬에 있는 외가로 다시 가출하여 그곳에서 독공으로 소리를 갈고 닦았다. 그러나 계향은 다시 집으로 끌려와 방에 갇혀 지내던 어느 날, 바람이나 쐬러 가자는 오빠를 따라나섰다가 유달산 한적한 곳에서 죽을 만큼 매를 맞으며 혼이 났다.

잘 처먹고 돼지같이 사는 것보다는 못 먹고 살아도 사람같이 살다가 가는 것이 옳지. 짐승같이 살다 갈 것이냐?

그러던 즈음 그녀에게 심장병이라는 의사의 선고가 떨어지자 가족들은 살기만 한다면 무얼 해도 괜찮다며 그제서야 그녀에게 소리 공부를 허락해 주었다.

17세의 박계향은 장월중선(1925-?)으로부터 흥보가, 열사가 등을 배우고 임춘앵여성국극단과 김연수창극단에서 활동하였다. 이후 강도근(1918-1996, 중요무형문화재 제5호 판소리 흥보가 예능보유자)에게서 적벽가와 수궁가, 박초월(1917-1983, 중요무형문화재 제5호 판소리 수궁가 예능보유자)에게 수궁가, 고모 박춘선에게 심청가, 김소희(1917-1995, 중요무형문화재 제5호 판소리 춘향가 예능보유자)에게 흥보가 등을 학습하였다.

전도성 명창은 판소리의 동편제와 서편제의 각기 다른 맛을 이렇게 표현하였다.

동편이 담담한 채소의 맛이라면 서편은 진진한 육미이고, 동편은 천봉에 달 뜨는 적이라면 서편은 만 가지 나무에 꽃이 만발한 격이다

소리의 멋에 따라 아집 없이 두루 잘하는 박계향은 타고난 울림과 때깔로 어느 제만 할 것 없이 각각의 재미를 두루두루 능숙하게 구사한다. 특히 자유자재로 목을 쓰는 그녀는 타고난 소리로 재주만 한껏 부릴 것 같지만 빼고 더하는 아욕(我慾)이 없다. 아마도 이러한 그녀의 소리는 지금 우리 시대의 치부인, 예능인의 능력을 대변해 주는 뒷배나 줄에 상관하지 않고 자유롭게 자신의 목만을 풀고 조이는 곧고 순박한 그녀의 태도에서 비롯되었기 때문일 것이다. 그래서인지 그녀의 소리를 듣고 있으면 허욕으로부터 해탈한 무미의 참맛을 느낄 수가 있다.

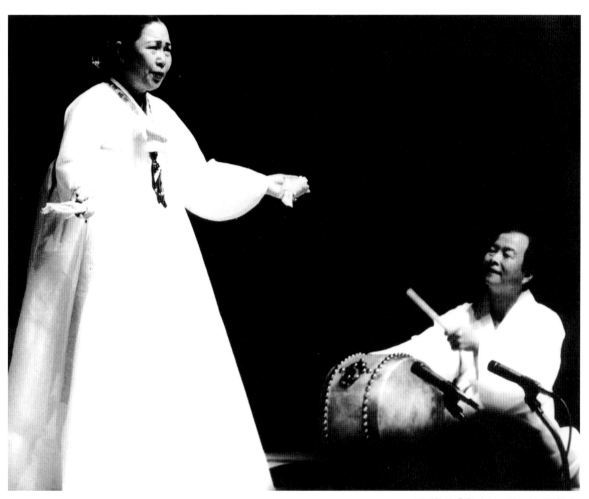

박계향의 춘향가 발표회, 고수 김청만.

박계향.

 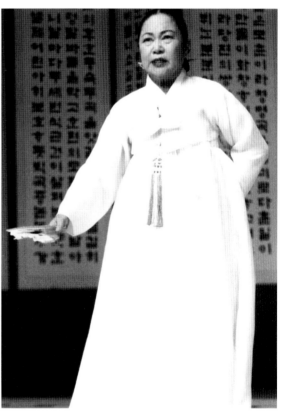

박계향.

年柱信入山耕 忽有淸歌滿座驚
款指洞庭開玉鏡 桂宮秋月出雲明

贈會鄭應珉君

碧君笑

박계향의 스승인 정응민 명창.

조통달 趙通達, 1941-

판소리

어느 해 TV 예능프로그램에 출연한 가수 조관우가 밝힌 자신의 성장담은 충격적이었다. 조관우는 어린 시절, 이혼한 아버지 조통달이 잦은 공연으로 자신을 돌볼 수가 없게 되자 할머니 박초월 밑에서 자랐다. 그러나 노년의 박초월은 알코올 중독으로 몇 차례나 연탄불을 피워 놓고 어린 손자와 함께 죽으려 한 적이 있다고 했다.

중요무형문화재 제5호 판소리 수궁가 예능보유자 조통달은 1945년 전라북도 익산에서 태어났다. 슬하에 아이가 없던 이모 박초월(1917-1983, 중요무형문화재 제5호 판소리 수궁가 예능보유자)은 조통달을 양자로 들이고 오로지 조통달이 학교 공부에만 전념하기를 바랐지만 오히려 그는 귀동냥으로 얻은 소리 공부로 전국명창대회에 참가하여 최연소자로 최우수상을 수상하였다. 이후부터 조통달은 양어머니 박초월에게서 본격적으로 춘향가, 흥보가, 심청가를 배우며 명창 임방울(1904-1961)을 집으로 모셔와 수궁가와 적벽가를 학습하는 한편 전라남도 보성의 정권진(1927-1986, 중요무형문화재 제5호 판소리 심청가 예능보유자)으로부터 심청가를 배워 동편제와 서편제 소리를 모두 섭렵하였다.

그가 변성기로 목이 갈라져 소리를 할 수 없게 되자 박초월은 생왕대 토막을 공중변소에 1년 동안 담가 두었다가 토막에서 떨어지는 맑은 물을 공복에 마시게 하니 신기하게도 통달의 목이 서서히 풀리는 것은 물론 소리가 더욱 좋아졌다는 일화는 너무나도 유명하다.

옛날 명창들이 똥물을 마시며 소리를 했단 말을 들은 적이 있지만 설마 제가 마실 줄이야. 하지만 잃었던 목을 얻기 위해서는 그보다 더한 것인들 못 마시겠소. 참으로 신기한 명약이었습니다. 성음을 다시 찾고 보니 소리에 자신이 생기고 어떤 소리를 하더라도 마음대로 소화해 낼 수가 있게 되었지요.

판소리에서의 조(調)란 쉽게 말해 가락을 뜻한다. 그 종류로는 우조, 계면조, 평조, 경조(경드름) 등이 있는데, 이 가운데 평조는 우조와 비슷한 선율로 정가적이고 중후하나 우조보다는 낮고 평온하여 명쾌한 대목에 주로 쓰인다. 대표적으로 수궁가의 토끼화상과 고고천변이 그러하다.

수궁가 중에서 '중중모리 토끼화상'

화공을 불러라. 화공을 불러들여 토끼 화상을 그린다. 이적선 봉황대 봉(鳳) 그리던 환장이, 만국천자(蠻國天子) 능허대(凌虛臺)에 일월 그리던 환장이, 연소왕(燕昭王)의 황금대(黃金臺)에 면(面) 그리던 환장이, 갖은 화공이 다 모여서 토끼 화상을 그릴 적에 동정유리(洞庭琉璃) 청홍연(靑紅硯) 금수추파(錦水秋波) 거북 연적, 오징어로 먹을 갈아 양두화필(兩頭畵筆) 담뿍 풀어 백릉설화간지상(白綾雪花簡紙上)에 이리저리 그릴 적에 천하명산 승지 간에 경개 보던 눈 그리고, 앵무공작 짖어 울 제 소리 듣던 귀 그리고, 방장 봉래 운무 중에 내 잘 맡던 코 그리고, 난초지초 온갖 화초 꽃 따먹던 입 그리고, 만화방창 화림 중에 펄펄 뛰던 발 그리고, 대한엄동 설한풍에 방풍하던 털 그리고, 만경창파 지수 중에 둥실 떴다 배 그리고 (…)

12박의 보통빠르기인 중중모리는 주로 흥겹거나 통곡하는 대목에 쓰인다. 토끼화상을 부르는 조통달의 목은 갱탕 같아 시원하게 넘어가는 소리에 짭짤하게 씹히는 맛이 있다. 밥을 말아 먹어도 좋고 그냥 먹어도 맛있는 갱탕은 남녀노소 모두가 즐기는 음식으로 한국인이라면 한 번쯤 그것에 쓰린 속을 달래 보지 않은 이가 없을 것이다. 이처럼 그의 소리도 듣는 이의 가슴속으로 술술 넘어간다.

한국국악예술고등학교의 전신인 한국민속예술학원에서 박초월, 박귀희(1921-1993)로부터 판소리와 김광식(1911-1972)에게서 대금을 공부한 조통달은 이밖에도 신쾌동(1910-1977, 중요무형문화재 제16호 거문고산조 기·예능보유자)에게 거문고, 김윤덕(1918-1978, 중요무형문화재 제23호 가야금 산조·병창 예능보유자)에게 가야금, 성금연(1923-1987)에게 가야금 산조, 한영숙(1920-1989, 중요무형문화재 제27호 승무·제40호 학춤 예능보유자)에게 춤, 정철호(1923-, 중요무형문화재 제5호 판소리 고법 예능보유자)에게 아쟁 산조를 학습하여 한국 전통음악의 이해를 깊이 하였다.

아들이 의사나 법관이 되기를 바랐던 조통달은 가수가 되고 싶어 하는 어린 조관우를 때리며 교과서를 불에 태우기까지 하였는데 그러던 어느 날, 엄마를 찾기 위해 사촌과 가출한 조관우는 고급 시계를 전당포에 맡기고 돈을 빌리려 하였지만 장물로 의심한

전당포 주인은 경찰서에 아이들을 신고하였다. 연락을 받고서 먼저 도착한 큰어머니는 조관우의 뺨을 세차게 때리고는 자신의 아이인 사촌만 데려 갔다.

조관우의 TV 출연에 몰래 온 손님으로 등장한 조통달은 당시 아들의 가출은 모두 자신의 탓이라며 눈물을 흘렸다. 어느 부모인들 자식의 방황과 슬픔에 가슴이 저미지 않겠냐마는 이날 조통달의 가슴속에는 어머니 박초월의 애환까지도 먹먹함으로 떠올라 눈물을 흘리고 흘려도 멈출 수 없었을 것이다.

박초월은 아들이 거칠고 멸시받는 국악과는 먼 곳에서 편히 살기를 바랐지만 조통달은 타고난 소리목으로 이 시대의 대명창이 되었다. 조통달도 아들 관우만큼은 딴따라와는 먼 의사나 법관이 되기를 바랐지만 조관우는 아버지로부터 물려받은 타고난 음악성으로 한국 최고의 팔세토 창법을 이루었다. 국악이 양악이 되고 양악 안에는 국악의 정신이 있으니 시대와 장르를 아우르는 이들의 음악이 오히려 얼마나 유쾌한가.

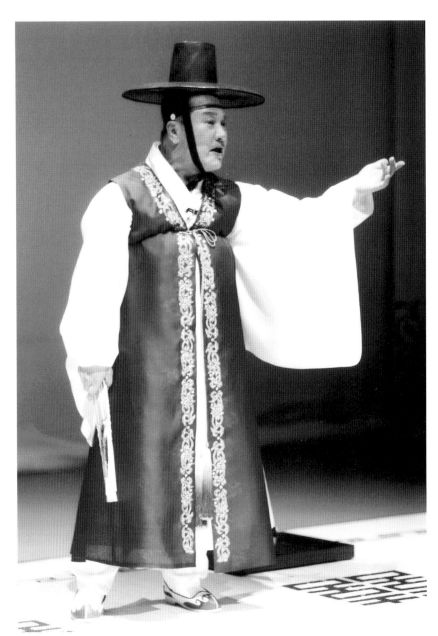

수궁가를 부르고 있는 조통달 명창.

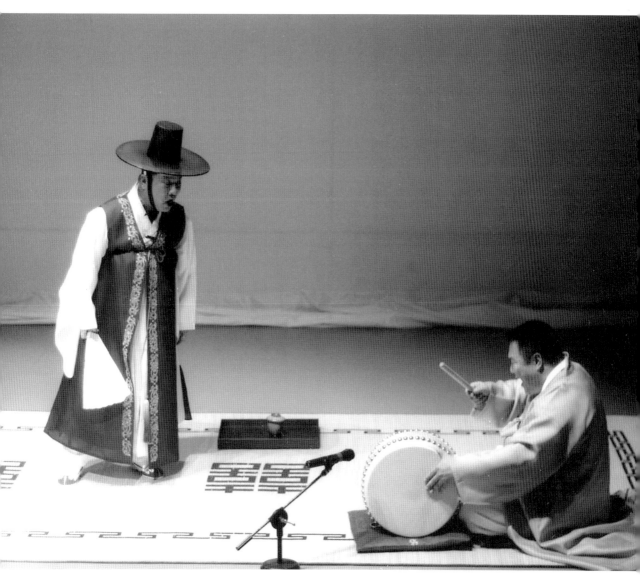

공연 중인 조통달 명창과 고수.

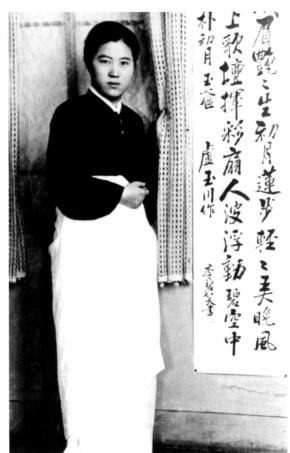

조통달의 스승인 임방울과 박초월(오른쪽).

김광숙 金珖淑, 1945-

예기무

회갑연에서 만난 노기에게 예기무를 아느냐고 물었다. 뜻밖의 질문이었는지 노기는 왜 그러냐며 되물었다. 배우고 싶다고 대답을 하자 노기는 그 춤은 배워서 추는 춤이 아니라고 하였다. 사사되지 않는 예기무는 기방에서 예능(藝能)을 가지고 있는 기생들이 흥이 올라 즉흥적으로 추는 춤을 말한다. 흥감에 젖은 기생은 부채를 펴고 접거나 또는 술상에 오른 접시를 양손바닥 위에 올려 기예를 보이거나, 수건을 입에 물거나 하여 자신의 놀음을 보여준다. 소품으로 대신한 자신의 쾌(快)한 감정을 놀리며 보여주는 예기무는 이처럼 추는 이도 보는 이도 처음부터 끝까지 낙락(樂樂)하다. 그러나 현재 추어지고 있는 예기무는 정소산으로부터 박금술에게 전해져 김광숙에게 이어진 것이다.

전라북도 무형문화재 제48호 예기무 예능보유자 김광숙은 1945년 전라북도 전주에서 아버지 김동순과 어머니 오기남 사이의 6남매 가운데 넷째 딸로 태어났다. 초등학교에 입학하여 박혜리로부터 발레의 기본 동작을 배운 그녀는 13세에 김세화에게 초립동·꼭두각시·노들강변·민요를 학습하고, 14세에 정성린에게 승무·검무·굿거리춤·살풀이춤을 배워 이후 서울로 올라와 본격적으로 은방초와 박금술에게 한국무용 기본무와 '번뇌' 등을 학습하였다. 스승 박금술의 '번뇌'는 문둥이춤을 바탕으로 한 것으로 공옥진의 문둥이춤이 해학적 유쾌함을 준다면 박금술의 '번뇌'는 가슴 저린 희화적 슬픔을 일으킨다. 일본 유학 중에 이시이바쿠연구소에서 학습한 박금술은 귀국 후 불가와 무속 그리고 민속놀이를 찾아다니며 한국춤에 대한 연구와 창작활동을 하였다. 한국 전통민속놀이의 춤사위를 무대화시킨 그녀는 춤에 미학을 입혀 예술을 이상화하였다. 특히 자아적 고초(苦楚)에 괴로워하는 불교의 정신을 문둥이의 몸짓을 거쳐 무용으로 형상화한 '번뇌'는 박금술의 대표적인 창작춤이다.

박금술로부터 오랫동안 한국춤의 기본과 정신을 학습한 김광숙은 스승의 창안(創案)

적 성격을 본받아 창작무용 안무와 연출 등으로도 활발히 활동하였다. 제2회 대한무용제 연기상, 제24회 전라북도문화상, 전국무용경진대회 안무상 등의 수상과 제1회 전북무용제 총안무, 제15대 대통령 취임행사 전라북도팀 총연출을 맡았던 그녀는 전북도립국악원 예술단 상임안무 겸 무용단장을 역임하며 도립국악원 교수로 지냈다. 또한 김광숙은 1974년부터 현재까지 김천흥(1909-2007, 중요무형문화재 제1호 종묘제례악·39호 처용무 기·예능보유자)과 그의 제자 이흥구(1940-현재, 중요무형문화재 제40호 학연화대합설무 예능보유자)로부터 전라북도 진안에서 추어 온 몽금척정재를 사사받아 전수하고 있다.

춤사위가 즉흥적인 김광숙의 예기무에서 스승 박금술의 희화적 몸짓을 발견할 수 있다. 예기무의 화려한 춤사위와 문둥이의 몸짓은 상반된 형상을 가지고 있으나 내면의 희화적 유머는 양극을 관통하고 있다. 그녀는 이러한 예기무의 발랄함을 통하여 우리 시대의 한국 전통무용의 정서를 확충시켰다.

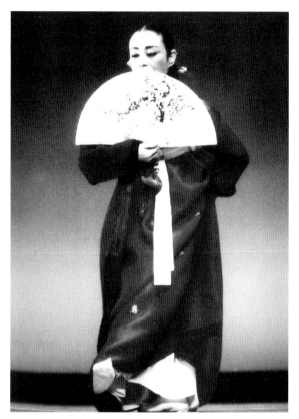 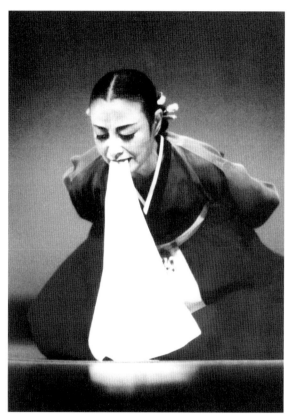

김광숙의 예기무.

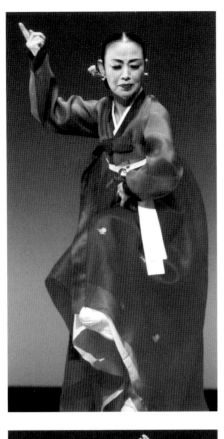
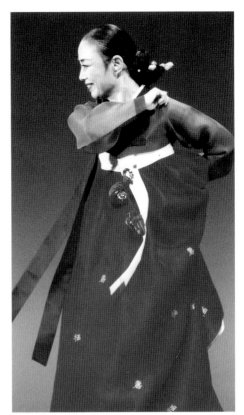
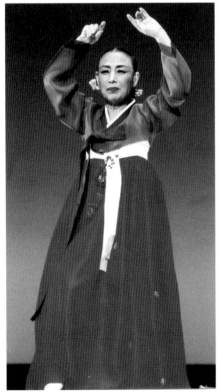
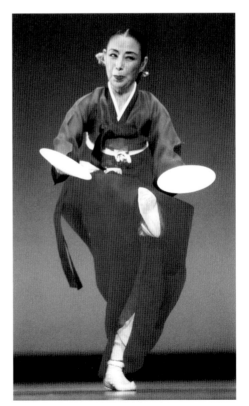

김광숙의 예기무.

김찬섭 金粲燮, 1945-

피리

서울시 무형문화재 제35호 밤섬부군당굿 예능보유자 당주 김춘광과 같은 예능보유자 악사 김찬섭은 남매지간이다. 누나 김춘광은 어머니로부터 물려받은 신기로 많은 단골을 가지고 있는 만신이다. 김찬섭의 양아버지 이충선(1900-1990, 중요무형문화재 제49호 송파산대놀이 예능보유자)은 중부지방의 상여소리를 피리 가락으로 옮긴 한국 민속음악의 대명인으로 그의 피리 연주는 미분음과 유동음을 구사하는 다양한 음색으로 민속 음악계의 독보적 존재이다. 이러한 이충선의 가락을 그대로 이어받은 김찬섭은 현재 유일무이한 막상(莫上)의 피리 연주자이다.

1945년 서울에서 태어난 김찬섭은 3세에 아버지를 잃고 홀어머니 밑에서 자랐다. 그의 어머니 박옥순은 굿판을 휘어잡던 유명 만신으로 그는 어머니 뱃속에서부터 민속음악을 들으며 자랐다. 중학생이 되자 양아버지 이충선의 권유로 당시 이충선이 전통민속음악 책임자로 있던 국악사 양성소에 입학하였다. 이후 15세부터 어린나이에도 불구하고 그의 영수(靈秀)한 피리 연주는 일찍부터 굿판에 잦은 불림을 받았으니 당연지사 그의 중학교 생활은 조퇴와 결석이 일쑤였다.

피리는 관대와 서로 구분하는데, 손가락으로 소리를 조정하는 곳을 관대라고 하고 입으로 부는 곳을 서라고 한다. 피리는 서를 부는 강도에 따라서 여러 가지의 소리를 낼 수 있는데 두 뼘 길이도 되지 않는 악기로 찰진 소리를 내기란 여간 어려운 것이 아니다. 무악 반주자로 반염불, 삼현도드리, 굿거리 당악과 타령 등 서울 무속 전반을 음악을 익힌 김찬섭은 한편 민속무용 음악 반주자로도 활동하며 염불, 긴염불, 삼현타령 등을 연주하였다.

15세부터 무속과 민속무용의 피리 연주로 하루에 길게는 열 시간을, 짧게는 다섯 시간을 연주해 온 김찬섭은 현장에서의 직접적인 학습으로 단련되어 오늘날 그의 기력(氣

力)을 넘어서는 연주가는 아마도 없을 것이다. 게다가 뭉긋한 그의 흥과 여유는 무대와 무의식(巫儀式)을 더욱 풍요롭게 하여 청각만으로도 듣는 이의 오감을 달래 준다. 한국 방송공사 민속합주단으로 활동하며 각도의 민요 반주자로도 명성을 떨쳤으며, 여러 대학에서 후학을 양성한 김찬섭은 우리 시대의 한국 민속음악가 가운데 최고 정출(挺出)한 피리 연주가이다.

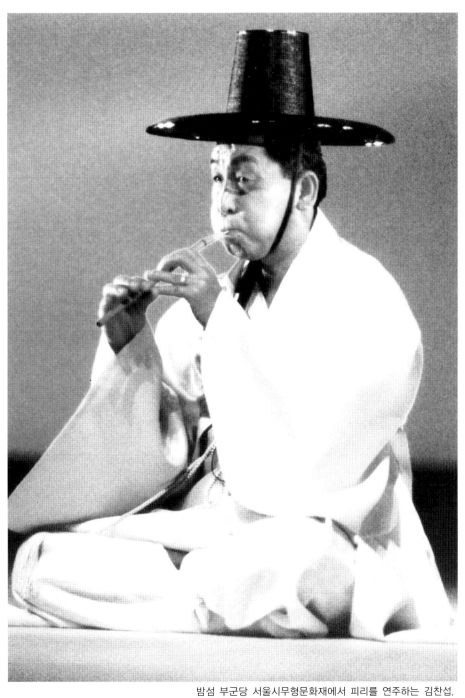

밤섬 부군당 서울시무형문화재에서 피리를 연주하는 김찬섭.

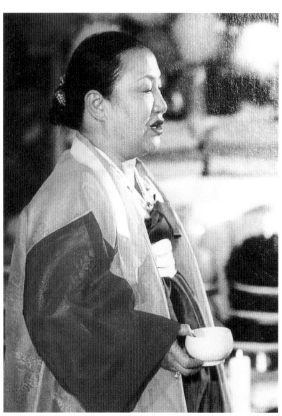

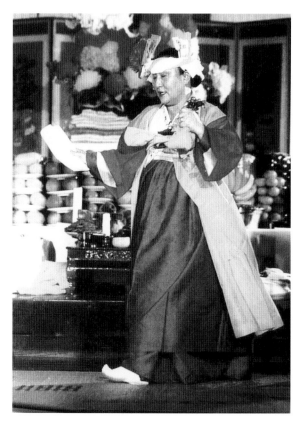

위, 왼쪽부터 김필홍, 제자, 김찬섭.
아래, 밤섬굿 무형문화재에서 김찬섭의 누이 김춘광.

정의진 丁意眞, 1945-

수궁가

정창업, 정학진, 정광수로 이어지는 정의진의 소리목은 마음껏 질러 올린 상성을 폭포수가 떨어지듯 중성으로 내질러뜨려 울림에 구속이 없다. 특히 그녀의 발림은 무상상(無上上)의 품으로 그야말로 정광수다. 정창업은 철종·고종 양 대(代)의 명창이오, 정학진은 알려지기가 조부만큼은 아니나 소리판에서 단연코 빠지지 않는 소리꾼이오, 정광수는 중요무형문화재 판소리 춘향가와 수궁가 두 편의 예능보유자이다.

서울시 무형문화재 제32호 판소리 예능보유자 정의진은 1945년 전라남도 나주에서 아버지 정광수와 어머니 안삼차 사이의 3녀 가운데 막내로 태어났다. 어린 시절, 아버지로부터 수궁가를 배우고 보성의 정응민(1896-1944)에게 춘향가와 박녹주(1906-1981, 중요무형문화제 제5호 판소리 흥보가 예능보유자)에게 흥보가를 학습하였다. 그러나 혼인과 함께 소리의 세계를 떠난 그녀가 2000년, 정동극장에서 창극 '춘향전'을 공연 중인 조영숙을 만나러 갔다가 얼떨결에 창극에 출연하게 된 것이 이후 창극판의 주인공이 되었다. 당시 53세의 정의진에게 타고난 목이 아깝다며 학습을 권유한 박계향 명창은 그녀의 연습을 도우며 1년 후에는 아버지 정광수로부터의 학습을 권유하였다. 정의진은 아버지께 소리를 배우고 싶다고 말씀드리자 정광수는 이등에 만족할 거면 시작도 하지 말라며 단호하게 말렸지만 그녀는 두 달 동안 아버지를 가까스로 설득하여 본격적인 학습을 시작하였다.

어느 날, 아버지 정광수는 제자 발표회를 두 달가량 앞두고서 정의진을 불러 "네가 이번 무대에 서야겠다. 수궁가 '계면양유'는 너만큼 부를 사람이 없다"라며 실력이 부족하다는 그녀의 말은 무시한 채 그녀에게 연습을 재촉하였는데, 2002년 국립극장 달오름 극장에서의 발표무대는 아버지와 정의진의 처음이자 마지막 무대가 되었다. 소리로 한 시대를 풍미한 정광수 명창은 그해 3월 노환으로 세상을 떠났다. 정광수가 죽자 정의진

은 더욱 열심히 자신의 소리목을 훈련하며 제자들을 가르쳤다. 또한 그녀는 소리 사설을 깊이 있게 이해하기 위해서 동국대학교 대학원에서 석사학위를 받는 한편 2007년, 2008년, 2013년 양암제 수궁가와 흥보가 완창발표회 등의 무대를 통하여 국내외에 정광수류의 소리를 알렸다. 한국고음반연구회 회장 이보형은 2013년 4월, 국립극장 달오름극장에서 공연된 그녀의 수궁가 완창소리판 축사에서 다음과 같이 정의진을 소개하였다.

> 그는 정광수 명창을 많이 닮았다. 정광수 명창이 누구인가? 김봉학 명창에게 흥부가, 춘향가 등 김창완제 판소리를 배웠고 유성준 명창에게 수궁가, 작벽가를 배웠고, 이동박 명창에게 적벽가 삼고초려를 배웠으니 법통을 잇는 판소리 학습은 누구에게 빠지지 않았고 거기다가 뛰어난 공력과 훤칠한 풍채에 김창완제 기막힌 발림을 곁들인다 치면 그 예술적 가치를 이를 말할 수 없는 경지에 있는 것이다. 정의진 명창이 만년에 정광수 명창을 모시고 학습하여 그의 법제와 기량을 그대로 이은 것은 천만 다행이다. 이제 정의진 명창의 공연을 보게 되면 선친의 법제를 이어받아 법통 소리와 기막힌 소리 공력, 기묘한 부침새, 진 멋있는 발림 등 생전에 정광수 선생을 빼닮아 찬성이 절로 나게 된다.

제15회 임방울국악제 판소리 명창부에서 대상의 대통령상 등 다수의 상을 수상한 그녀는 흥이 날 때면 즉흥적으로 춤을 보여주는데, 전문가들조차도 그녀가 소리꾼인지 춤꾼인지를 분간할 수 없는 일품의 춤솜씨를 가지고 있다. 그러나 상성과 중성·하성을 자유로이 넘나들며 거창함과 나직함의 중용을 잃지 않는 그녀의 소리는 절품이요, 우리 시대의 명창이다.

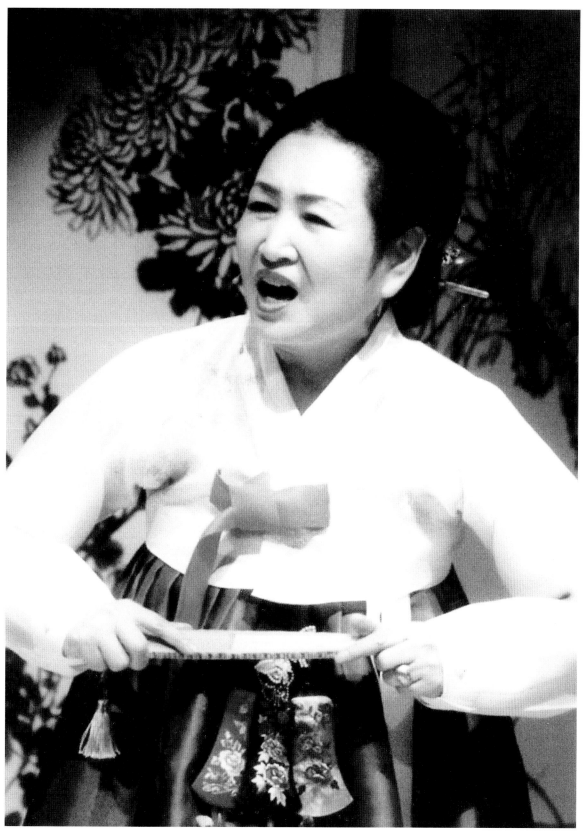

소리하는 정의진.

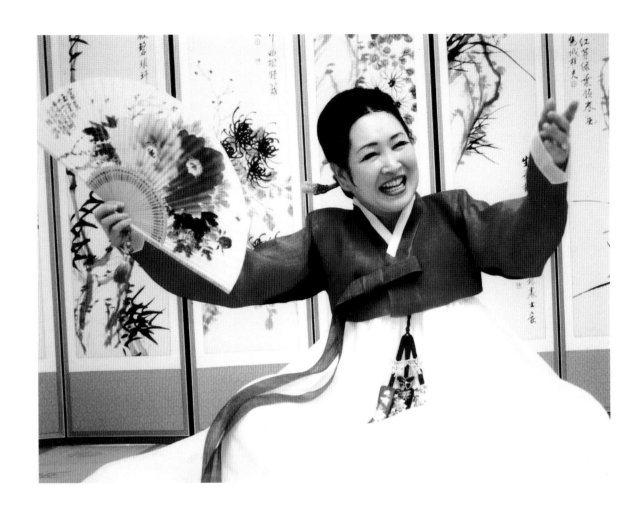

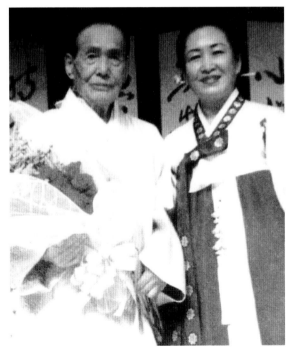

위, 소리하는 정의진.
아래, 정광수와 정의진.

엄옥자 ^{嚴玉子, 1947-}

승전무

승전무는 통영에서 전승되어 온 궁중무고형의 북춤으로 창사(唱詞)에 이순신의 충의와 덕망을 추앙한 부분을 본따 승전무라고 한다. 네 명의 무용가는 창을 부르며 동시에 중앙에 놓인 북을 동서남북 사방으로 나뉘어 울린다. 열두 명의 무용가는 중앙의 북과 네 명의 무용가를 에워싸고 돌면서 창을 부른다. 북의 울림에 따라 집합·진격·퇴진을 뜻하며 뒤돌아서서 북을 울리는 것은 높은 기상을 의미한다. 중앙의 무용가들은 좌청룡(左青龍)·우백호(右白虎)·남주작(南朱雀)·북현무(北玄武)에 따라 청색·백색·붉은색·흑색을 나누어 입고 열두 명의 무용가는 녹의홍상(綠衣紅裳)에 몽도리를 입고서 한삼을 양팔에 낀다. 영상회상 가운데 삼현도드리와 타령을 연주하는 승전무는 궁중무고(宮中舞鼓)와 흡사한 춤으로 전아(典雅)하고 정돈된 짜임새를 갖추고 있다.

중요무형문화재 제21호 승전무 예능보유자 엄옥자는 1947년 경상남도 통영에서 1남2녀 가운데 둘째 딸로 태어났다. 그녀의 아버지는 통영시 무형문화재보존회 이사장을 역임했으며 어머니는 퇴기 출신 이국희에게 춤을 배울 정도로 전통과 풍류를 즐기는 가정에서 자랐다. 엄옥자는 7세부터 어머니의 스승이었던 이국희로부터 통영 굿거리춤과 칼춤을 배우고 중학생이 되어서는 주평에게 기본 굿거리인 새색시춤을 학습하였다. 고등학생 시절, 그녀는 학교 행사에서 교가에 맞추어 '우물가에서'를 출 정도로 실력을 가지고 있었지만 막상 부모님은 그녀의 장래를 걱정하며 전문인으로서의 춤을 만류하였다. 전통 예술가들의 삶이 녹록치 않았던 당시의 사회적 분위기에서 업으로써의 춤은 빌어먹는 화조풍월(花鳥風月)이며 다르게는 동냥질의 표본이었기 때문이다. 결국 그녀는 부모님의 권유에 따라 일반대를 진학하였지만 춤에 대한 열의는 포기하지 않았다. 오히려 그녀의 열망은 통영의 승전무를 발굴하여 26세의 어린 나이에 예능보유자가 되었고 경상남도 문화재 전문위원과 부산광역시 문화재위원으로서 한국 전통의 예를 지키고 알

리는 데에 앞장섰다. 또한 한국의 춤을 학문적 연구와 보급으로 논문·저서 등이 40여 권에 이르며 50여 회의 학술발표회를 통하여 한국 전통춤의 영향력을 향상시켰다. 부산 대학교에서 오랫동안 후학을 양성한 엄옥자는 현재 '원향춤연구회'에서 한국춤의 저변 확대에 주력하고 있다. 원향(遠香)은 그녀의 호로, 2008년, 자신의 공연자료에서 원향의 이상을 이렇게 설명했다.

살풀이춤은 우리나라의 민속춤으로 전승되어 오늘날 한국춤의 모태가 되는 등, 섬세한 동작미 와 고도의 세련미를 지닌 여성적인 춤이다. 어느 류든 연희자에 따라 기교의 변화는 있겠지만 그래도 살풀이춤의 본질은 바로 '한'이다. 그것은 이 춤을 발전시킨 주인공(무당, 창우, 기녀)들 의 어두운 생활사 속에 맺힌 애절한 심성의 표출이기 때문이다. 그래서 살풀이춤은 깊은 한을 안고 흐느끼듯 호소하듯 여인의 심성을 명주수건에 실어 풀어내고 달래는 슬픔의 춤이다. 그러 나 나는 이 춤을 내 영혼, 내 정한, 내 몸짓으로 슬픔의 비탈을 넘어선 원향세계로 승화시켜 보 려고 한다.

향기로움이 멀리 퍼지듯 엄옥자의 예술철학에는 낮잡고 홀대하는 것이 없다. 즉 바 람에 따라서 자적(自適)하며 전해지는 향기처럼 그녀의 춤에서 구속이란 찾아볼 수가 없다. 언제 어디서든 남녀노소에 상관없이 춤을 추는 그녀는 은은한 향훈(香薰)의 세계 를 기울이며 한국춤의 유미함을 알리고 있다.

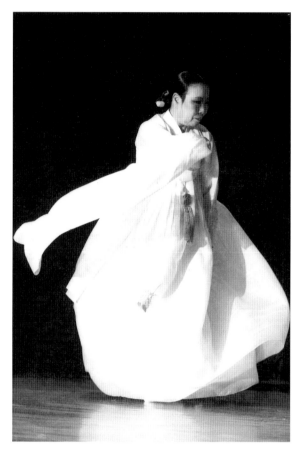 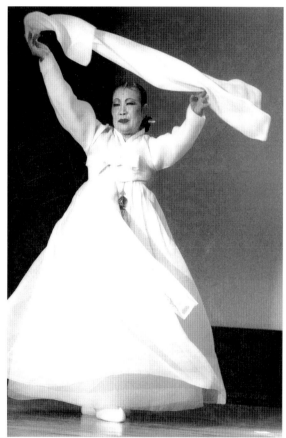

엄옥자의 승전무.

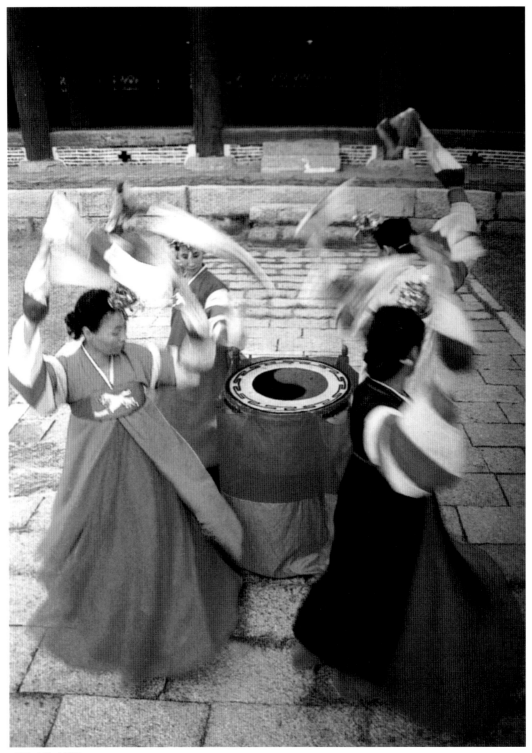

엄옥자의 승전무.

이애주 李愛珠, 1947-

우리 땅 터벌림

사진가 고(故) 김영수와 무용가 이애주(1947-, 중요무형문화재 제27호 승무 예능보유자)가 공동작업한 '우리 땅 터벌림'은 한반도의 사방을 밟아 우리 민족과 나라의 번영을 기원하고 남북통일을 염원한 작업이다.

이애주에게 춤이란 자연, 또는 자연스러움에서 파생되어진 것으로 즉 우주의 본질을 의미한다. 따라서 그녀가 어려서부터 추어 온 한국의 전통춤도, 1980년대 역사의 현장에서 추었던 거리춤도, 4·3 해원상생 진혼춤도 모두 우주의 질서에 따라서 추어진 춤들이다.

이러한 그녀가 1990년대 중반을 지나며 춤의 형식인 노동의 예술적 연장과 자신의 예술철학인 자연 즉 우주의 기운을 사방치기로 넓히어 한반도의 재앙을 막고자 기획한 작업이 '우리 땅 터벌림'이다.

'터벌림'이란 그녀의 스승 한영숙(1926-1989, 중요무형문화재 제27호 승무·제40호 학춤 예능보유자)의 태평무 가운데 '터벌림춤'에서 나온 말이다. 터벌림의 뜻은 사방팔방으로 터를 벌려 뻗어 나가 몸과 마음은 물론 우주적 확산까지도 의미한다.

어느 날, 이애주는 김영수에게서 백령도에 가자는 연락을 받았다. 우연의 일치였다. 당시 그녀는 '우리 땅 터벌림'의 사방 극점으로 독도·한라산·백령도·백두산을 생각하고 있었다. 이렇게 시작된 그들의 작업은 그 후로도 12년 동안 계속되었다.

작업은 먼저 서(西)쪽을 향했다. 강요된 분단으로 노여운 눈물이 얼룩져 있는 백령도 해안가의 철조망을 출발하여, 일렁이는 파도에 원초적 숨결이 그대로 보존되어 있는 동(東)쪽의 울릉도를 지나 해맞이 의식으로 자연과의 합일을 꿈꾸는 독도로 이어졌다.

다음으로는 남(南)쪽 오름의 땅 제주와 우리 땅 순결의 끝인 마라도에서, 다시 선조들의 웅대한 넋과 장엄한 위용의 북(北)쪽의 백두산 천지로, 다시 통한의 역사가 흐르는

압록강으로 계속되었다. 작업은 백두대간의 줄기인 태백산 천제단에서 한반도의 역사와 태극의 염원을 기원하고, 마지막으로 북녘과 남녘의 강물이 하나로 이어지는 마니산 참성단에서 무극과 자연이 하나가 되어 극점의 씨앗인 우주의 평화와 번영을 빌었다.

민족사진가협회 창립자 김영수(1946-2011)는 평생을 한국사진의 정체성 확립과 민족사진 발전에 노력한 사진가이다. 그는 〈한국현대사진60년전〉 운영위원장과 국립현대미술관 작품수집 위원장을 지냈으며 2007년, 서울 공화랑에서 개인전 '광대'를 시작으로 '고문' '주민등록증' '변두리 풍경' 등 다수의 전시회를 통하여 민주화운동 후 한국의 사회상을 대변하였다. 또한 그는 여러 편의 영화·연극 출연과 퍼포먼스 등에도 적극적으로 참여해 사진뿐만 아니라 다양한 예술분야에서 실험정신을 보여준 아티스트이다.

김영수는 '우리 땅 터벌림' 작업이 민중문화운동의 반세기를 정리하는 자신의 마지막 사진작업이 될 것을 예감하며 작업에 몰두하였으나 몇 차례의 수술과 오랜 투병생활 끝에 2011년 사망하였다.

이 책에 수록한 그의 사진들은 사진가 정인숙이 김영수 추모 1주년을 기리며 정리 출판한 사진집 『우리 땅 터벌림』 가운데 몇 점의 사진들을 골라 재수록한 것이다.

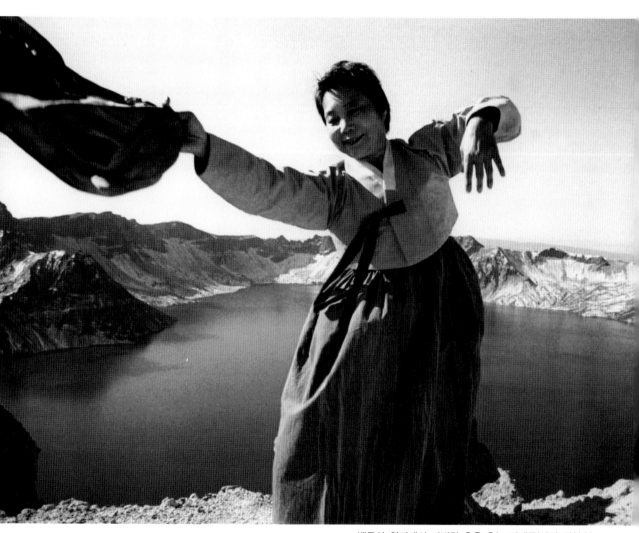

백두산 천지에서 터벌림 춤을 추는 이애주(사진 김영수).

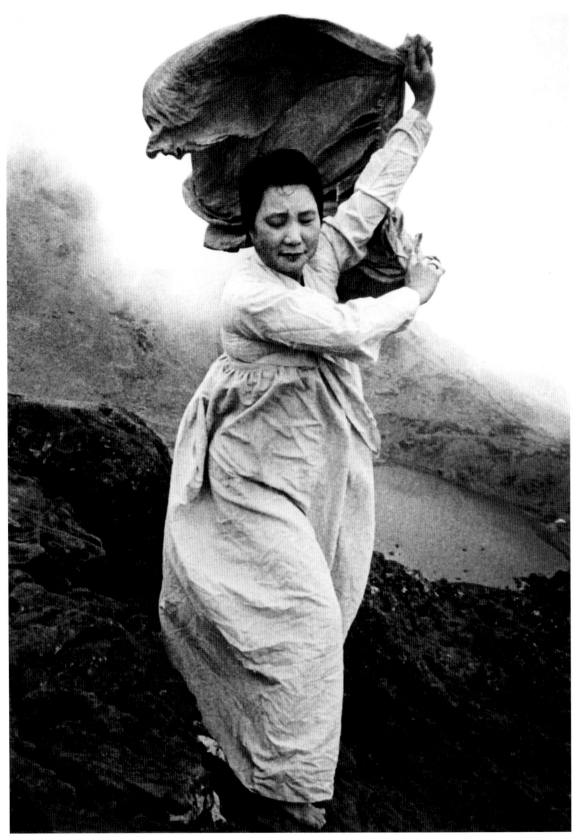

제주도에서(사진 김영수).

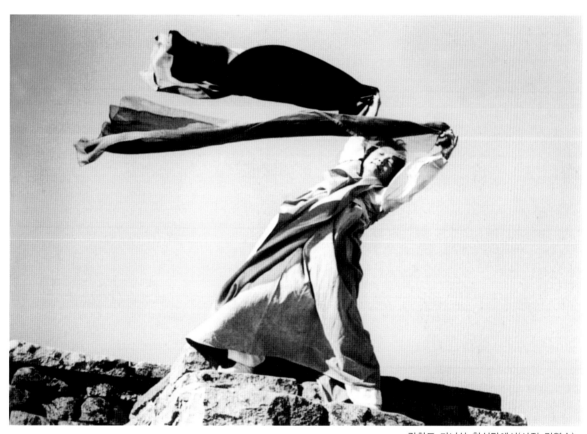

강화도 마니산 참성단에서(사진 김영수).

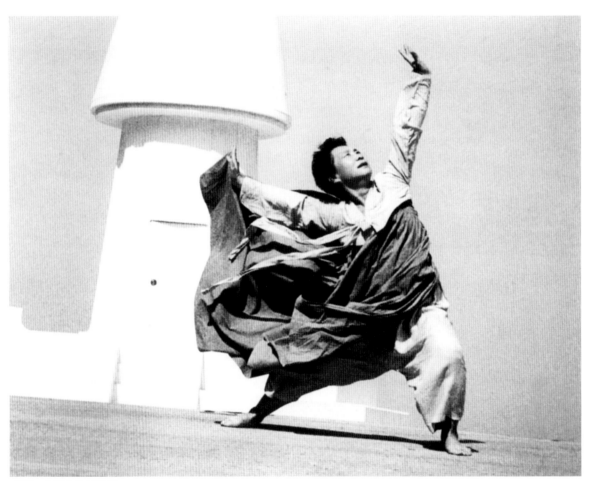

울릉도에서(사진 김영수).

한애영 ^{韓愛英, 1948-}

살풀이춤·입춤·승무

살풀이춤은 굿에서 단골무당이 살과 액을 풀기 위해 주는 춤이다. 이때에 무당을 지무 (知舞)라고 부르는데 지무란 곧 춤을 알고 춘다는 뜻이다. 그만큼 춤을 추는 사람의 의 식과 감정이 직접적으로 표출되는 무무(巫舞)는 보는 이의 감성에 직통한다. 9대째 무 업으로 내려온 중요무형문화재 제72호 진도씻김굿 기예능보유자 박병천(1933-2007)은 살아생전 무당을 천시하는 사람들에게 진도의 평안은 250년 동안 흉한 기운을 막은 지 무의 살풀이춤 덕이라고 말하였다. 그만큼 살풀이춤은 추는 이와 보는 이의 희로애락이 밀도 깊게 상응하여 악한 기운을 몰아낸다. 굿거리마다 다른 여러 양상의 살풀이춤은 근대 이후에 무대화되었는데, 한애영이 추고 있는 살풀이춤은 늦은 살풀이장단 4박으 로 시작되어 중모리·중중모리를 거쳐 춤의 눈대목인 음양의 상화(相和)로 마무리된다.

외국생활을 통해 일찍이 전통문화의 소중함을 인식하고 있었던 한애영은 한국의 미 를 춤에서 발견하였다. 1984년 '이매방 무용인생 50주년 기념공연 북소리 Ⅰ'을 관람하 며 한국 전통춤에 매료된 그녀는 서른 살이 넘은 나이였지만 당시 입춤 군무를 중앙에 서 추고 있던 한순서에게 춤을 배우기로 결심했다. 그녀는 한순서 외에도 송화영, 정명 숙(1941-현재, 중요문화재 제97호 살풀이춤 교육조교)에게 학습하는 한편 2003년부터 는 이매방(1927-현재, 중요무형문화재 제27호 승무·제97호 살풀이춤 예능보유자)류 춤 을 본격적으로 공부하였다.

중요무형문화재 제97호 살풀이춤 이수자이며 중요무형문화재 제27호 승무 전수자 한애영은 1948년 부산광역시 동래에서 아버지 한상돈과 어머니 박정숙 사이의 4남1녀 가운데 외딸로 태어났다. 1971년 부산대학교 사학과를 졸업하고 2005년 한양대학교 대 학원에서 무용과 석사 학위를 받은 그녀는 무대에서 이매방류의 기원무와 살풀이춤을 자주 추지만 그녀의 승무 또한 가려(佳麗)하다. 승무는 어느 한 춤꾼에 의해 만들어진

것이 아니라 세월의 형성과정을 거치며 근대에 이르러서야 독립된 춤으로 정착되어졌다. 무용가는 머리에 쓴 하얀 고깔에 표정을 감추고 길고 흰 장삼으로 허공에 만들어진 추상의 선으로 긴장과 자해(自解)를 보여준다. 장삼소매를 뿌리는 무용가의 장삼놀음은 한국춤의 백미라고 할 수 있다.

한애영은 늦은 나이에 무용을 시작했지만 헛짓과 과욕이 없는 겸손함으로 오늘날 춤에 도꼭지가 되었다. 게다가 춤에 관한 그녀의 눈과 귀도 준매(俊邁)하여 어느 평론가 못지않은 실력을 갖고 있다. 이러한 박학한 끼를 포실하게 보여주는 그녀의 공연은 우리 시대에 놓쳐서는 안 되는 즐거움 중의 하나이다.

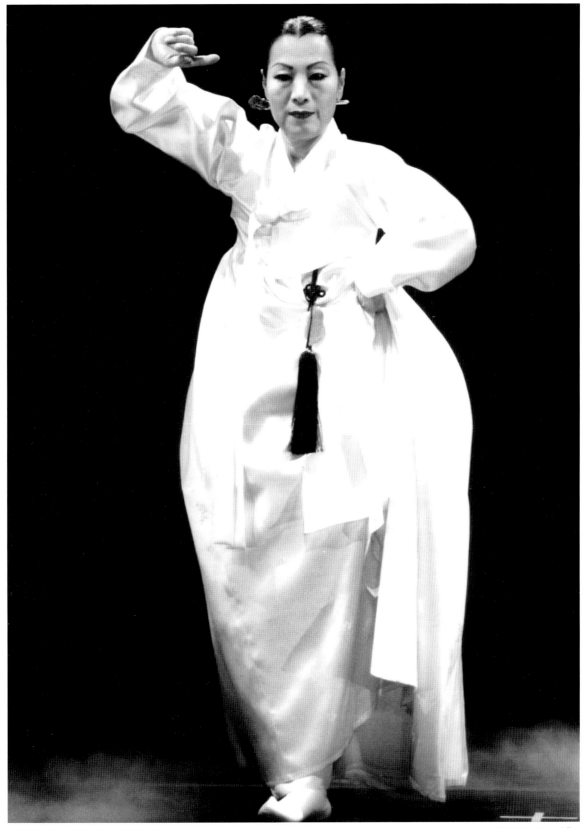

한애영의 살풀이춤.

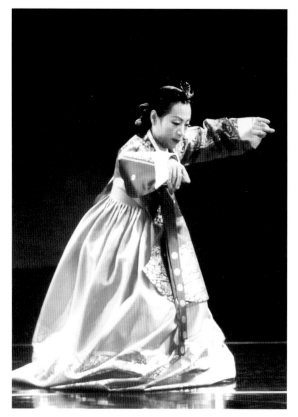
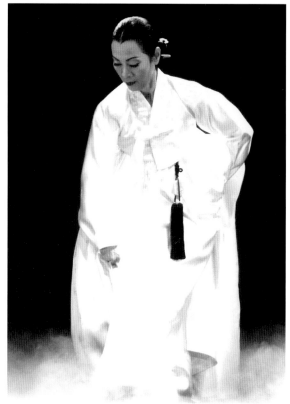
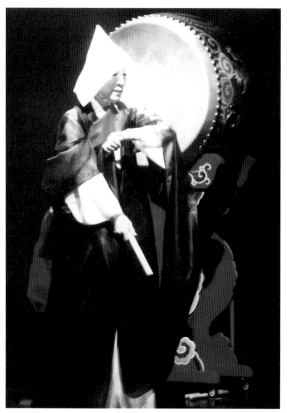
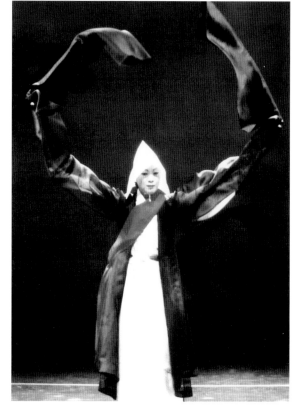

위, 한애영의 입춤(왼쪽)과 살풀이춤(오른쪽). 아래, 승무.

안숙선 安淑善, 1949-

판소리

2011년 10월 13일, '중요무형문화재 제5호 판소리 고법 예능보유자 정철호 정기발표회'
에 특별출연한 안숙선은 춘향가 한 대목을 불렀다.

쑥대머리 귀신형용 적막옥방의 찬 자리에 생각나는 것은 임뿐이라

보고 지고 보고 지고 한양 낭군이 보고 지고 오리정 이별후로

일장서를 내가 못 봤으니 부모봉양 글공부에 겨를이 없어서 이러는가.

고수 정철호(1923–)의 북이 안숙선의 소리를 가지고 놀자 안숙선의 소리는 정철호의
북을 희롱하며 받아쳤다. 소리와 북이 한바탕 자지러지게 어우러지니 무대는 가히 이
시대의 일고수 일명창이라 할 수 있었다.

이번에는 정철호의 임방울류 적벽가에 안숙선이 북을 맡았다. 그녀의 북 솜씨는 소
리만큼이나 명품이었다. 소리에 관한 모든 것을 타고난 그녀는 살아 있는 국창이요, 예
인이다. 안숙선의 소리는 농익은 가을 풍경처럼 숙연하면서도 탐스럽다. 특히 그녀의
고르고 긴 들숨과 날숨은 듣는 이에게 편안함을 넘어서 신뢰감마저 준다.

판소리란 왼마당의 소리로 광대가 북장단에 맞추어 연출하는 성악곡으로, 한 사람의
광대는 역할마다 제각각 다른 소리를 낸다. 김호성은 『한국의 전통음악』에서 판소리의
연혁을 이렇게 설명하였다.

신라 화랑에 연맥이 통하는 무격(굿판의 악사), 재인, 광대 등 직업적 연예인들의 판놀음에서 발
전되어 온 것으로 숙종, 영조 간의 하한담, 최선달 등에 의하여 극적인 내용의 설화가 소리로 엮
어지기 시작하여 정조, 순조대에 권삼득, 송흥록, 염계달, 모홍갑, 신만엽, 고수관, 박유전, 김
계철 등 8명창에 의하여 번성을 이루고 근세 5명창인 송만갑, 정정렬, 이동백, 김창룡, 김창완에
의하여 꽃을 피웠다. 한편 신채효에 의하여 가사 정리가 이루어지고 이론 정립이 시도되었다.

근세까지만 해도 여성 소리꾼은 없었다. 1910년 한일합방과 함께 일본의 교방이 조선에 들어오자 권번의 여성들은 놀이삼아 판소리 가운데 한 대목을 토막소리로 불렀고, 이후 해방과 더불어 창극의 발달은 여성 소리꾼을 탄생시켰다.

중요무형문화재 제23호 가야금 병창 예능보유자 안숙선은 1949년 전라북도 남원군 산동면에서 아버지 안재관과 어머니 강복순 사이의 3남2녀 중 장녀로 태어났다. 그녀는 어려서 외삼촌 강도근(1918-1996, 중요무형문화재 제5호 판소리 홍보가 예능보유자)으로부터 동편제 홍보가와 춘향가를 학습하고, 8세부터 이모 강순영에게 가야금 산조와 병창을 배웠다. 그녀는 이모의 소개로 남원국악원의 주광덕과 김영운에게서 단가 〈죽장망혜〉와 춘향가 가운데 〈이별가〉 대목을 토막소리로 배우는 한편 설장구의 명인 전사섭이 남원에 올 때마다 틈틈이 장구가락을 익혀 어린 시절부터 '남원여성농악단'과 창극무대에서 활동하며 전국 학생명창대회를 휩쓸었다.

안숙선은 타고난 재주만큼이나 스승 복도 많다. 정광수(1909-2003, 중요무형문화재 제5호 판소리 춘향가·수궁가 예능보유자), 김소희(1917-1995, 중요무형문화재 제5호 판소리 춘향가 예능보유자), 함동정월(1917-1994, 중요무형문화재 제23호 가야금 산조 예능보유자), 강도근(1918-1996, 중요무형문화재 제5호 판소리 홍보가 예능보유자), 박귀희(1921-1993, 중요무형문화재 제23호 가야금 병창 예능보유자), 박봉술(1922-1989, 중요무형문화재 제5호 판소리 적벽가 예능보유자), 원옥화(1928-1971, 가야금 산조), 성우향(1935-, 중요무형문화재 제5호 판소리 춘향가 예능보유자) 등이 그녀의 스승이다.

안숙선은 19세에 서울로 올라와 김소희로부터 춘향가, 홍보가, 심청가를 본격적으로 배우며 박귀희에게서 가야금 병창을 배웠다. 가야금을 배운 지 얼마 되지 않아서도 스승 박귀희와 함께 일본 공연을 할 정도로 악기를 다루는 실력도 뛰어났던 그녀는 1979년 국립창극단에 입단하여 주연 배우로 활동하며 정광수에게 유성준제 수궁가와 적벽가 가운데 〈삼고초려〉, 박봉술에게 송만갑제 홍보가와 적벽가, 원옥화에게 강태홍제 가야금 산조, 함동정월에게 가야금 산조, 성우향에게 정웅민제 심청가 등을 학습하였다.

현재 한국종합예술학교 국악과 교수로 있는 안숙선은 1986년부터 춘향가·홍보가·심청가·수궁가·적벽가 완창 발표를 통하여 한국의 판소리를 세계에 알리고 있으며, 한국의 소리꾼 가운데 가장 활발한 활동으로 쉼 없는 공연을 보여주고 있다.

▶ 춘향가를 부르고 있는 안숙선 명창.

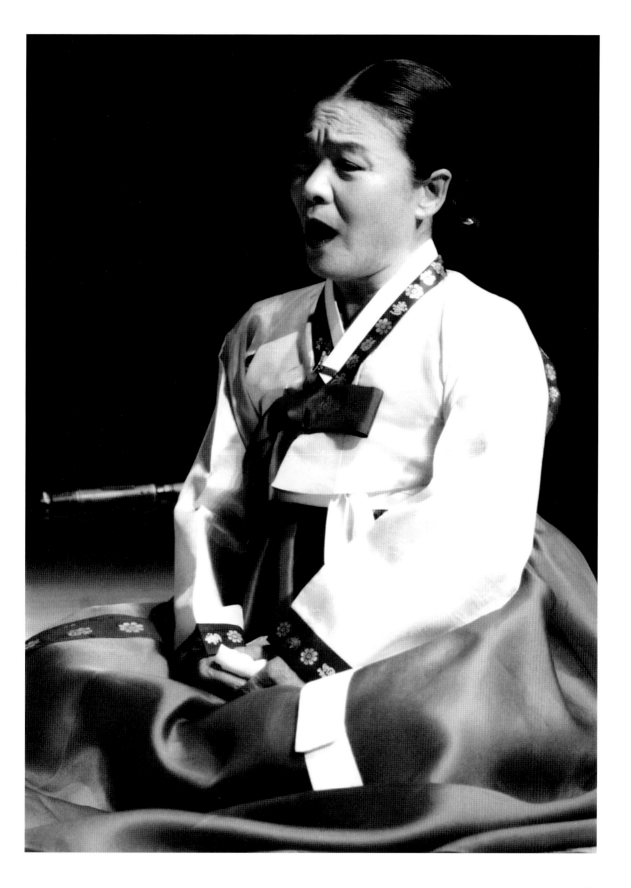

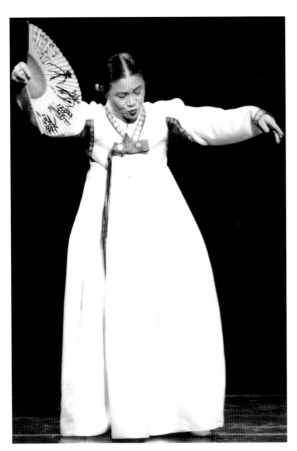
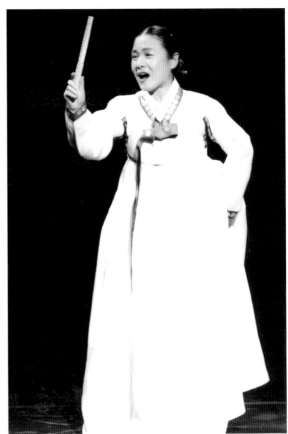

적벽가를 부르는 안숙선 명창.

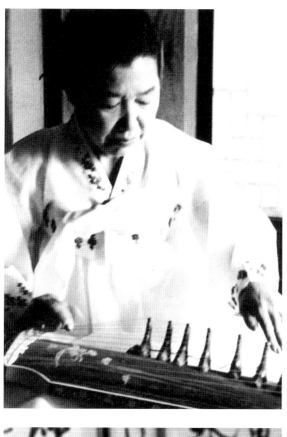

(위부터 시계 반대방향으로) 안숙선 명창의 스승인
박귀희와 김소희, 정광수.

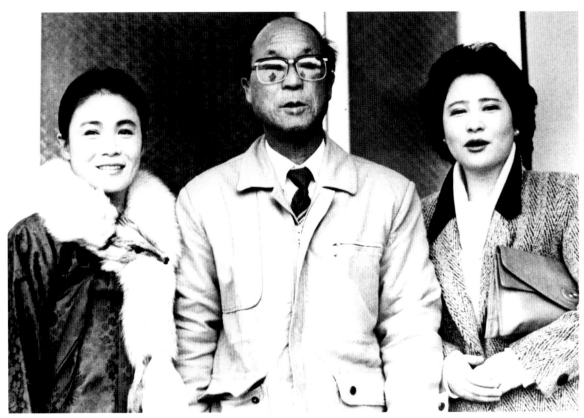

안숙선 명창이 처음 소리를 배운 외삼촌 강도근(가운데) 인간문화재.

장사익 1949-

노래

"우리의 삶과 정서를 노래하는 장사익", 월간지 『사진예술』 편집장 윤세영은 장사익을 이렇게 표현하였다. 윤세영은 이어서 "노래는 기쁠 때 그 기쁨을 더욱 흥겹게 하고, 슬플 때는 그 슬픔을 더 진하게 한다. 죽음을 통하여 역설적으로 삶의 희망을 노래하는 장사익, 그의 노래가 특히 그러하다"라고 하였다.

필자는 사진가 김녕만의 사진집 『장사익』에 실린 윤세영의 글을 간추려 여기에 소개한다.

어떤 노래든지 장사익이 부르면 장사익류가 된다. 폭발하듯이 내지르고 부드럽게 꺾고 애틋하게 잦아들고 힘차게 뻗쳐오르는 그의 소리는 자유롭고 변화무쌍하다. 그가 부르면 노래는 소리로 확장되고, 그의 소리를 불러들여 또한 노래가 되게 한다. 그래서 그의 노래는 트롯이나 록이나 팝이라는 특징 장르에 갇히지 않고 그저 '장사익의 노래'가 된다. 박자에 얽매이지 않고 길게 빼고 싶은 대목에서 한없이 느긋하게, 박자와 박자 사이를 치고 들어가고 싶으면 언제든지 박자를 벌려서 그 사이로 능청스럽게 들어간다.

그것은 그가 노래를 하기 전에 3년 동안 사물놀이패에서 태평소를 분 경력에서 기인하는지도 모르겠다. 상쇠의 꽹과리 소리에 맞추어 시간과 장소에 따라 변주가 가능한 놀이판에서 몸으로 익힌 흥과 신명은 거침없이 박자를 넘나들며 자신의 감정을 표출할 수 있는 자신감을 주었다. 그에게 노래는 음악이기 전에 먼저 삶을 이야기하는 내러티브이고 슬픔을 어루만져 주는 한풀이이며 기를 북돋아 주는 활력소이다. 따라서 그는 음악적인 완성도 이상으로 노래에 삶의 진정성이 얼마나 진득하게 들어 있는가에 더 집착한다.

삶의 진정성에 대한 집착은 장사익 노래의 가사가 우리의 감정에 착착 달라붙는 이유가 된다. 그는 시를 즐겨 읽는다. 시를 읽다 보면 저절로 흥이 고조되면서 노래가 되는 시를 만난다고 했다. 그렇게 해서 미당 서정주 선생의 〈황혼길〉이며 천상병 시인의 〈귀천〉, 김용택 시인의 〈이게 아닌데〉, 김형영 시인의 〈꽃구경〉들이 나왔다. 그런 노래들은 시인이 오래 공들여 정제한 시어

가 그의 토속적인 음색과 만나 모국어의 아름다운 울림으로 전율을 느끼게 한다. 그런가 하면 데뷔하기 전 40대 중반까지의 좌절을 노래한 〈찔레꽃〉이나 폐암으로 돌아가신 아버지를 지켜보며 나온 〈기침〉 같은 가사는 자신이 체험하고 느낀 삶의 희로애락을 진솔하게 표현한 것이기에 더욱 절절하게 폐부를 찌른다.

그러나 무엇보다도 장사익의 매력은 그 자신에게 있다. 사람들이 가객 장사익을 좋아하는지 아니면 그의 노래를 좋아하는지 헷갈리는 것은 당연하다. 왜냐하면 그의 삶이 노래이고 그의 노래가 그 자신이기 때문이다. …

장사익은 노래 외에도 타고난 재능이 많다. 아버지의 끼를 물려받아 태평소를 잘 불고 특히 그의 한글 글씨는 유명한 패션 디자이너의 옷에 응용되어 파리 패션쇼에서 선풍적인 인기를 끌었을 정도로 예술적이다. 또한 글 솜씨도 뛰어나서 그가 보낸 편지를 받으면 시적인 표현과 아름다운 글씨에 감명을 받는다. 그가 문학과 서예 그리고 음악에 특별한 재능을 발휘하는 것은 선천적인 요인 외에도 그의 열린 마음에서 비롯되어지는 것 같다. 마치 어린아이의 마음처럼 경계심 없는 그의 평상심은 모든 세상 이치를 대뜸 본질로, 즉 통째로 받아들이므로 그에게는 무엇이든 자연스럽고 거침이 없다. …

장사익은 1949년 충청남도 홍성군 광천읍에서 태어났다. 그는 선린상고와 명지대학교를 졸업하고 1980년대 놀이패 '노름마치'에서 태평소를 불었다. 공연 후 뒤풀이에서 종종 노래를 부르던 그가 1994년, 피아니스트 임동창의 추천으로 '산울림소극장'에서 데뷔 무대를 가졌다.

그의 소리는 매우 독특한 개성을 가지고 있지만 그렇다고 해서 제멋대로 튀지도 않는다. 동·서양의 모든 음악에 알싸하게 어우러지는 그의 노래는 오늘날 어느 시대보다도 많은 장단과 가락의 경계선을 무의미하게 만든다.

▶ 가객 장사익.

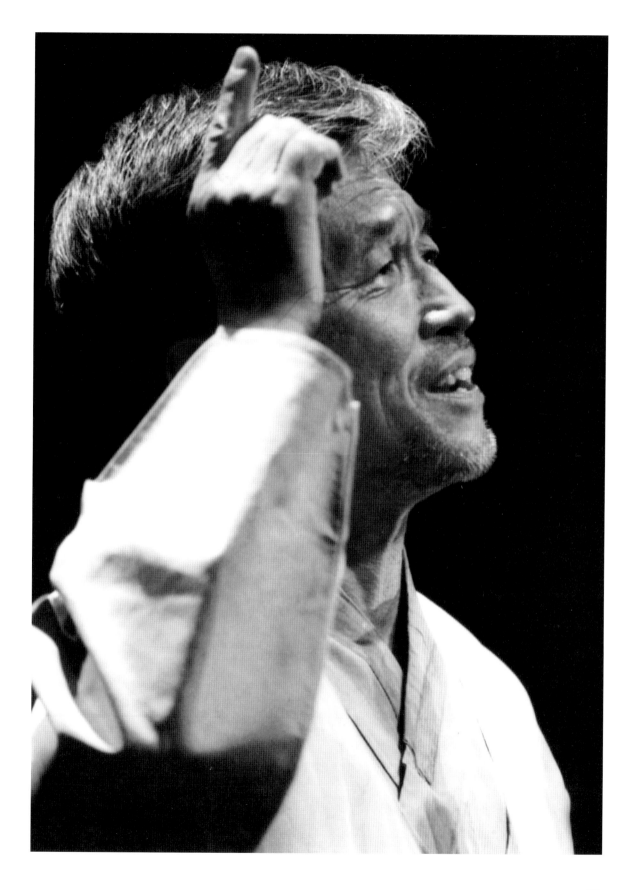

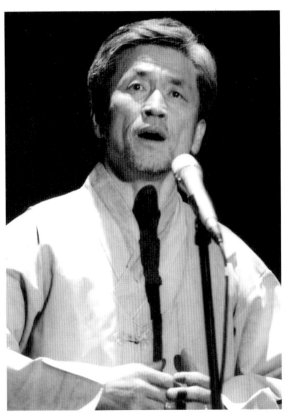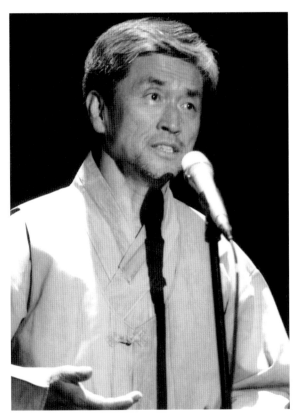

공연 중인 장사익.

강정숙 ^{姜貞淑, 1952-}

가야금산조·병창

한숙구(1849-1934)로부터 시작되는 가야금산조와 병창은 제자 정남옥(1861-1973)에게 사사되고 그의 생질 서공철(1911-1982)에게 이어져 현재 강정숙에게 계승되었다. 서공철류의 가야금 산조는 즉흥성이 강하고 교습 또한 그러하다. 문화재 전문위원 이보형은 고박하고 꿋꿋하며 까다로운 서공철류 가야금산조를 강정숙이 완숙하게 타고 있음은 놀라운 일이라고 하였다. 서공철은 생전에 제자 강정숙에게 "진양조엔 눈이 나리고, 중머리엔 봄이 오고요, 중중머리엔 군자가 찾아오고, 자진머리엔 희로애락이 담겨져 있고, 휘머린에서 젊음이 가고, 뒷풀이엔 만사를 정돈한다"라고 하며 장단이 넘어갈 때마다 감정을 담아 주었다고 한다. 늦은 진양에서 병창의 정(正)짜한 멋을 들려주는 강정숙의 연주는 수십 년간 가야금을 연마한 사람만이 낼 수 있는 농현의 신오(神奧)한 가락을 들려준다.

중요무형문화재 제23호 가야금병창 및 산조 예능보유자 강정숙은 1952년 경상남도 함양에서 아버지 강봉천과 어머니 정기순 사이의 2남3녀 가운데 둘째 딸로 태어났다. 취미삼아 소리북을 치던 그녀의 아버지는 당시 임방울 명창과도 가까이 지냈다고 한다. 언니 문숙도 일찍이 강도근(1918-1996, 중요무형문화재 제5호 판소리 흥보가 예능보유자)과 강도근의 매형 김영운으로부터 판소리 학습을 받고 1999년 남원 '춘향제' 전국명창대회에서 판소리로 대통령상의 장원을 수상한 경력이 있으며, 전통춤을 배우던 동생 길려 또한 김소희(1917-1995, 중요무형문화재 제5호 판소리 예능보유자)와 한농선(1933-현재, 중요무형문화재 제5호 판소리 준예능보유자)으로부터 소리를 연마하여 현재 국립국악원 민속연주단의 주역으로 활발하게 활동하고 있다.

13세에 전라북도 남원으로 이사한 강정숙은 그곳에서 명인 조계화로부터 춤을 배우는 한편 강도근과 김영운의 소개로 서공철에게서 6년 동안 한숙구제 가야금산조와 병창을 학습하였다. 19세 서울로 올라온 그녀가 이매방(1927-현재, 중요무형문화재 제27

호 승무·제97호 살풀이춤 예능보유자)으로부터 승무와 살풀이춤을 배우며 김소희로부터 판소리를 사승할 당시 전주 조교를 신청하려고 하자 동기이던 김동애는 이번에도 자신이 밀려나면 세 번째 낙방으로 시골로 내려가야만 한다면서 강정숙에게 양보를 부탁했다. 김동애의 사정을 들은 강정숙은 김소희 문하에서 나와 박귀희(1921-1993, 중요무형문화재 제23호 가야금병창 기·예능보유자) 문하에서 가야금 산조 및 병창으로 전수장학생이 되었다. 그러나 이러한 속사정을 모르고 있던 김소희는 박귀희가 자신의 제자를 빼앗아간 줄로만 알고는 한동안 두 분의 사이가 좋지 않았다고 한다. 얼마 후, 사실을 알게 된 김소희는 강정숙이 다시 소리를 하도록 이끌어 그녀는 1976년 국립창극단에 입단하였다. 그녀의 타고난 소리와 연기력은 심청전·춘향전·홍보전의 주인공을 도맡아하며 당시 최고의 인기몰이를 하였다. 그러나 창극만으로는 부족했던 그녀의 끼는 결국 창극단을 나와 1989년부터 가야금산조와 병창으로 국립국악원 연주단에 입단하여 연주자로서의 활동을 시작하였다. 2001년 1월, 그녀는 서공철로부터 학습한 한숙구제 가야금병창과 산조로 중요무형문화재 예능보유자로 지정되었으며 현재 이수자 60여 명과 전수자 40여 명에게 그 쇳줄이 이어지고 있다. 향사(香史) 박귀희 선생 15주기 추모기념공연에서 중앙대학교 박범훈 총장은 가야금병창을 판소리, 산조음악 등과 대등한 전통예술의 반열에 올려놓은 박귀희의 업적을 추앙하였는데 박귀희는 생전에 '나의 제자 강정숙'이란 제목 아래 다음과 같이 말하고 있다.

> "그동안 가야금 병창은 물론 구전되어 온 우리의 전통음악을 하나한 정리해서 여러 장의 레코드로 출반하더니 이번에는 그가 쌓아 온 성실과 인내의 결실인 가야금 산조 및 병창연주회를 갖으면서 연주되는 서공철류 가야금 산조와 병창의 레코드를 출반하며 특히 서공철류 가야금 산조는 오선보로 채보하여 악보집까지 출판한다니 그 열정과 집념에 탄복하면서 내 일인것처럼 기쁘고 고마운 마음을 숨길 수 없습니다"

어찌 들으면 전위적이면서도 실험적인 서공철류 가야금산조는 우리 시대의 다양성을 열어 준 선구적인 음악으로 그 안에 담겨 있는 전통은 무한한 패러다임을 만들어 주었다. 1985년 전주대사습놀이 가야금병창부 장원, 1986년 전국국악경연대회 대통령상 등의 수상으로 이미 실력을 입증 받은 그녀는 동국대학교 대학원 불교예술문화학과를 졸업하고 현재 (사)가야금병창보존회 이사장과 국립국악원 민속연주단 예술감독, 용인대학교 예술대학 국악과 겸임교수로 재직 중이다.

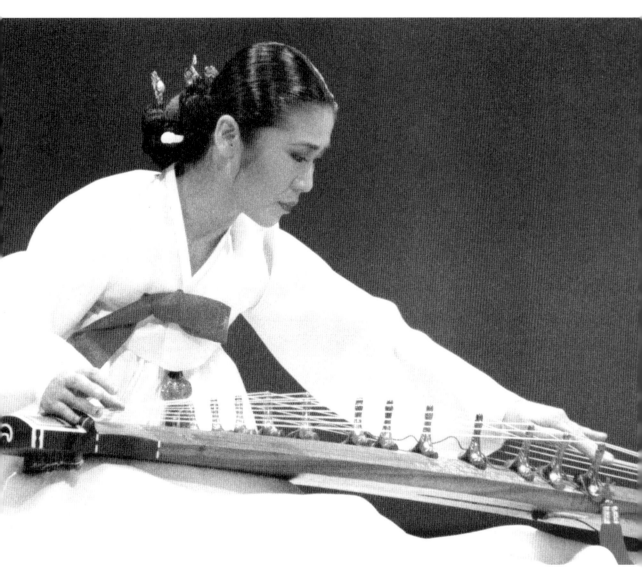

가야금을 연주하는 강정숙.

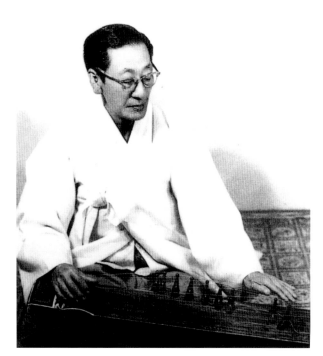
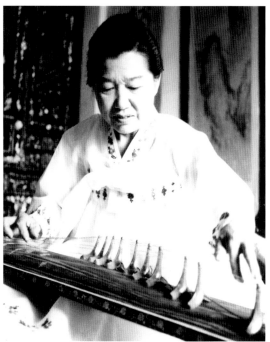
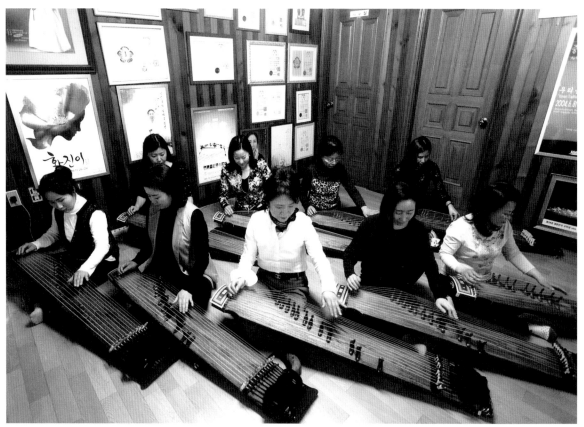

위, 서공철 스승과 박귀희 스승.
아래, 앞줄 왼쪽부터 박윤선, 송명숙, 강정숙, 이지영, 서영례, 정혜옥, 오주은, 최성은, 유채진이 모여 가야금산조를 연습하고 있다.

박수관 朴水觀, 1954-

동부민요

1990년대, 세계 3대 테너 가수 가운데 한 사람인 루치아노 파바로티(Luciano Pavarotti, 1935-2007)의 스승 주제페 타테이는 로마 공연에서 박수관의 동부민요를 듣고서 '세상에 태어나 처음으로 들어보는 훌륭한 소리'라는 극찬을 하였다. 처음으로 들어보는 훌륭한 소리란 상상을 초월한 음성으로 그 안에는 강력한 아름다움이 내포되어 있다는 것이다. 연이어 박수관은 러시아 공연에서 '세상에서 가장 슬픈 소리'라는 평을 들었는데 아마도 이것 또한 그러한 청염함에 취한 전율의 표현일 것이다. 그러나 박수관은 전문적인 소리꾼이 아니다. 그는 30대에 정밀기계 생산업체 '갑우정밀'을 설립하여 1987년 석탑산업훈장, 1990년 대한민국 과학기술상 등을 수상한 공학가이며 기업가이다.

동부민요란 함경도·강원도·경상도 동부지방에서 유래된 민요로, 메나리토리의 독특한 음계구조를 가지고 있다. 이것은 본래 일정한 악곡 형식을 갖추고 음악적인 요소를 즐기기 위한 것이 아니라 민중의 일상생활 특히 노동생활 속에서 우러나온 감정언어가 소박한 가락에 실린 것이다. 박수관은 동부민요를 '한국 전통의 어느 음악보다도 호방한 가운데 민초들의 애환을 가장 적절하게 표현한 독특한 소리'라고 설명하였다.

1954년 경상남도 김해에서 태어난 그는 12세에 동부민요의 명인 김노인으로부터 3년 동안 배운 뒤 부모님의 반대에 부딪치자 계곡에서 나뭇가지로 바위를 치며 독공으로 학습하였다. 울산의 대지주였던 그의 아버지는 6·25전쟁 후 집안이 몰락하였고, 부모님의 기대를 받고 있던 그는 장차 공학박사가 되었으나 한시도 게으름을 피우지 않았던 민요에 대한 열정은 권위 있는 경창대회를 휩쓸며 그의 노력을 입증하였다. 그는 1999년 한 해에 상주전국민요경창대회 명창부문 대상 문화부장관상, 남도민요 전국경창대회 일반부 대상 국무총리상, 서울전통예술경영대회 종합대상 대통령상 수상 등으로 단번에 유명 국악인으로 널리 알려졌다.

그러나 이미 그는 1996년 러시아 이르쿠츠크에서 열린 국제민요학술대회에 참가하여 자신의 논문 「한국부전(不傳)민요 연구」를 발표하며 러시아 3대 음악대학 가운데 하나인 글링카음악원은 그에게 명예 음악 박사학위 수여와 함께 음악원 내에 '아름다운 참소리 배움터'라는 그를 위한 과정을 개설하였다.

미국의 카네기센터와 링컨센터, 독일 하이델베르크의 만하임 국립극장, 이태리 로마와 파르마 극장 등 세계 주요 홀에서 서양의 클래식 음악가보다도 더 많은 연주와 기립박수로 호평을 받은 박수관은 동부민요의 음색과 음폭에 있어서 고음과 저음을 자유자재로 구사하여 노래의 제맛을 살리고 있다. 다름이 아니라 그는 〈동해 뱃소리〉〈궁초댕기〉〈한오백년〉〈정선아리랑〉〈영남 들노래〉 등의 소리와 창법이 전혀 다른 것들을 한무대에서 무리 없이 들려준다.

이처럼 예인이며 공학자이며 기업가이며 또한 후학을 지도하는 스승으로서 그 어느것 하나에도 소홀함이 없는 그의 꾸준한 노력에 박수를 보내며, 자칭 예술가라 칭하며 구실과 핑계거리로 불평과 불만만을 늘어놓는 졸자들에게 박수관의 노심을 이 시대에 재차 새기고 싶다.

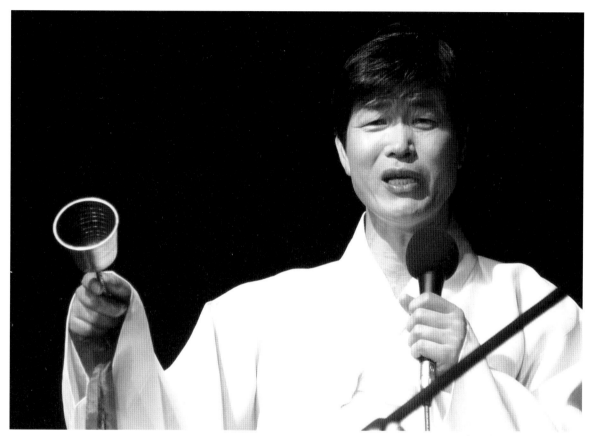

동부민요 명창 박수관 공학박사.

동부민요 명창 박수관 공학박사.

하용부 河龍富, 1955-

북춤

하용부의 북춤은 늦은 굿거리장단으로 사람들을 불러내어 범부춤에서 유유한 최고의 가락으로 보는 이를 매료시킨다. 그는 4대째 내려오는 내림북으로 밀양에서는 어느 누구도 넘볼 수 없는 북가락을 가지고 있다. 그의 북가락은 사람의 마음을 쥐고 흔들지만 최고의 멋은 들숨과 날숨의 깊은 호흡법으로 우주의 공기마저도 가지고 논다.

중요무형문화재 제68호 밀양백중놀이 기능보유자 하용부는 1955년 경상남도 밀양에서 태어났다. 하성옥, 하보경, 하병호로 이어지는 모갑이 집안에서 자란 그는 당연지사 어려서부터 아버지를 따라다니며 춤판의 예흥을 습득하였다.

그러나 "얼씨구! 좋다! 놀아라! 쳐라!" 반말이 많은 놀이판에서 부자지간에는 놀 수 없다 하여 아버지 하병호는 대신 그에게 할아버지의 중요무형문화재의 기예를 본격적으로 받도록 권유하였다. 그는 할아버지 하보경(1906–1997, 중요무형문화재 제68호 밀양백중놀이 기능보유자)의 놀이판에 함께 세워지며 자연스레 양반춤·범부춤·북춤을 학습하였는데 그가 조부로부터 가장 중요하게 학습 받은 것은 바로 놀이판의 생명인 호흡법이다.

하보경의 기력이 쇠해지자 그는 할아버지를 지게에 태우고서 제악산을 오르내리며 마지막까지도 기예를 학습하였다. 특히 거칠 것 없이 뛰고 노는 범부춤과 엇박의 북춤은 언제나 숨을 골라 강약을 조절해야 하니 호흡은 곧 장단이고 가락이며, 흥이고 여운으로 희로애락을 모두 아우르는 목숨이나 마찬가지이다.

필자는 이러한 그의 호흡법에 대해서 "무예를 하는 사람이 밀양에 오면 반해서 멀거니 쳐다보는 것이 이 호흡이고, 연극하는 이윤택이 쳐다본 것도 바로 이것이다. 프랑스 안무가 도미니크로보는 하용부를 프랑스로 불러 무대에 세우고 강습도 받았는데, 양이 차지 않아 다음 해에 다시 불렀다. 호흡법에 감동받았기 때문이다"라며 『한국춤 백년 2』

에 글을 실었다.

이러한 하용부의 춤을 보는 이들은 그의 호흡에 덩달아 숨을 들이쉬고 뱉는다. 그러니 보는 이의 숨까지고 쥐락펴락하는 그에게 보는 이는 자신의 모든 것을 맡겨도 괜찮을 것이다. 아마도 그는 우리 시대의 명줄을 쥐고 있는 무극의 삼신인지도 모른다.

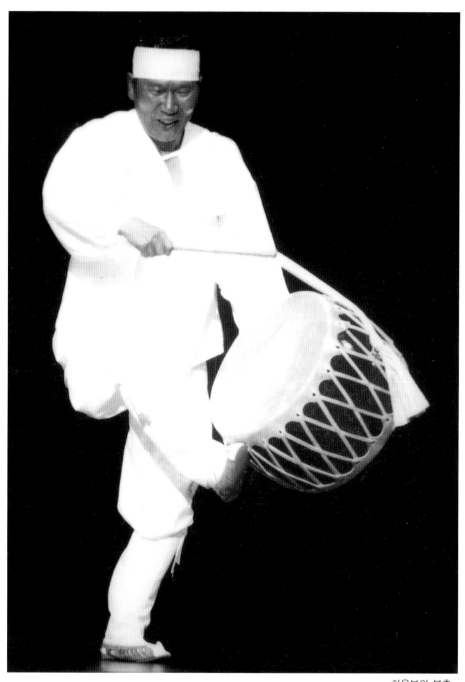

하용부의 북춤.

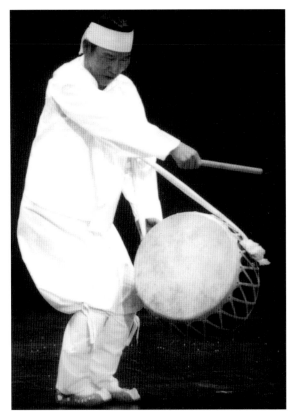
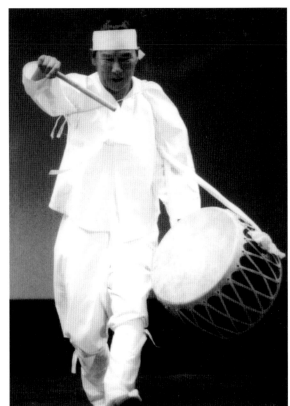
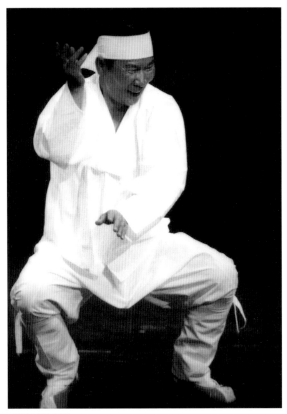

하용부의 북춤.

김명언 1956-

살풀이춤

살풀이춤은 액과 살을 풀기 위한 남도 세습무속의 의식춤으로써 무당이 살풀이장단에 맞추어 추는 춤을 말한다. 그 춤의 종류가 다양하여 경기도 한강 이남의 화성·오산·평택·안성 등의 마을도당굿에서는 무당이 희고 긴 명주수건을 허공이 뿌려 앙화(殃禍)를 푸는 도살풀이춤을 뜻하며, 동해안 별신굿에서는 남도 세습무의 지전(紙錢)춤과 비슷하다. 원시 무속과 밀접한 관계를 갖고 있는 살풀이춤은 그 이름이나 춤사위가 굿에서 비롯된 경우와 예기 즉 기방에서 무속의 가락과 장단을 가져다가 독립된 하나의 춤으로 만들어져 추어지고 있는 두 종류의 갈래가 있다.

박병천(1932-2007, 중요무형문화재 제72호 진도씻김굿 예능보유자)은 진도에서 9대째 이어져 내려온 세습무가의 후손으로 그가 진도 씻김굿에서 추는 살풀이춤을 많은 이들은 무속 살풀이춤의 본향으로 보고 있다. 그도 그럴 것이 굿과 관련한 복식·장단과 가락·춤동작 등은 선조들로부터 250년 동안 그에게 직접적으로 내려온 것이다. 1910년, 일본의 교방 권번이 한국에 침입하여 기생들의 예능을 권번에서 가르치게 되자 남도 세습무속의 살풀이장단에 권번의 각 지역에 따라서 조금씩 다른 특징이 삽입되어 살풀이춤이 만들어졌다. 그러나 흰 치마·저고리의 복색과 장단 그리고 액과 살을 막는 의미에 있어서는 대개가 같다. 이러한 시대적 상황에서 중부지방에 산재해 있던 여러 가지의 기방춤을 무대화한 이가 명고수이자 춤꾼 한성준(1874-1941)으로, 그의 노력은 오늘날의 예술무용을 탄생시켰다. 즉 살풀이춤의 본꼴은 박병천으로부터 찾을 수 있다면 예기(藝妓)로 가미된 살풀이춤은 한성준으로부터 비롯된 것이다.

이매방(1927-현재, 중요무형문화재 제27호 승무·제97호 살풀이춤 예능보유자)류 살풀이춤 이수자 김명언은 1956년 서울특별시 용산에서 아버지 김부선과 어머니 안승석 사이의 5남1녀 가운데 외딸로 태어났다. 그녀는 어려서 최현(1929-2002)으로부터 한국

무용의 기본동작을 익히고 서울예고를 거쳐 한양대학교 무용과에서 김옥진으로부터 이론과 실기를 다졌다. 이후 성균관대학교 대학원에서 석사학위와 동대학원에서 박사를 수료한 김명언은 본격적으로 이매방 문하에서 승무·살풀이춤·검무·장검무·3고무·5고무 등을 이수하였다.

2001년 무형문화재 회관에서 첫 발표회를 가진 그녀는 2004년 국립민속박물관 극장에서 두 번째 발표회를 가졌으며 국내외 70여 회의 공연을 통하여 한국 전통춤의 고혹함을 비춰 주었다. 그녀는 2013년 4월, 국립국악원 우면당 공연에서 살풀이춤에 대해 다음과 같이 소개하였다.

> 기의 극치로 예에 이르고 예가 완성됨으로서 마침내 마음을 보이는 춤이다. 또한 정중동·동중정의 신비스러움과 자유스러움 그리고 환상적인 춤사위는 예술적 차원을 뛰어넘어 종교적 경지에 이른다'

무엇보다도 추는 이의 진정성을 중요시하는 그녀는 인간의 심적 무게를 담은 순편(順便)한 춤으로 물 흐르듯 유여하고 싶다고 말한다. 현재, (재)스포츠 아카데미 진흥재단 무용분과 회장, (사)한국예술인총연합회 화성지부 고문, (사)한국무용협회 화성지부 고문을 역임하며 수원대학교 한국무용예술학과 교수로 활동 중인 김명언은 아끼는 제자로 오윤선, 오금영, 이영임, 손은영, 고미영 등이 있으며, 특히 30·40·50대의 제자들이 우리 춤을 지켜 나가고 있음을 매우 자랑스럽게 생각한다고 했다. 세대가 고르게 살쪄 있는 제자들에 대한 그녀의 마음자리는 전통예술을 향한 우리 시대의 바람이기도 하다.

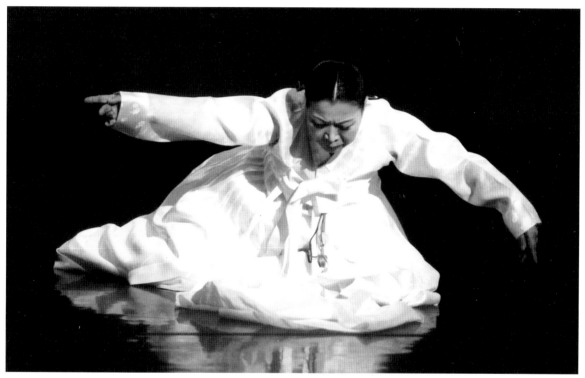

김명언의 살풀이춤.

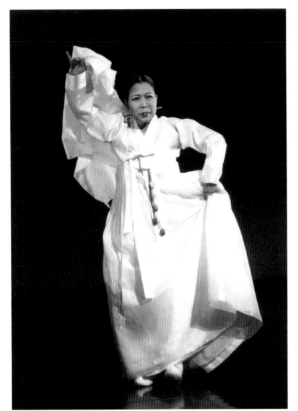
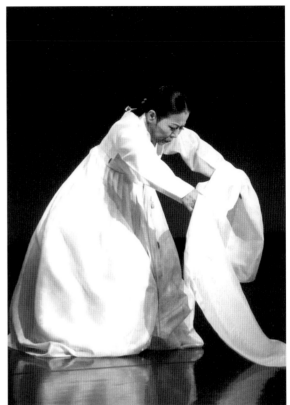
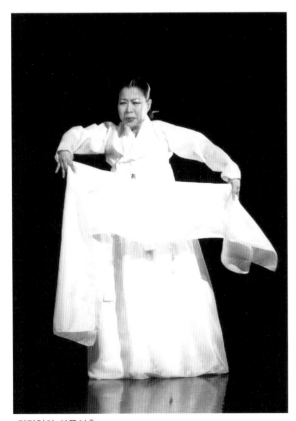
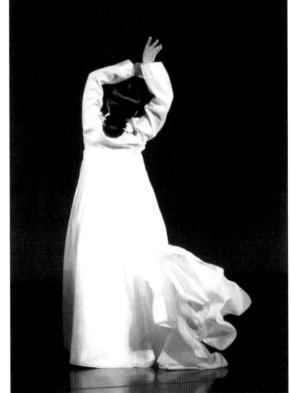

김명언의 살풀이춤.

양윤정 ¹⁹⁵⁶⁻

경서도민요

선가, 선소리, 입창은 서서 부르는 소리라는 뜻도 있으나 '놀량' '앞산타령' '뒷산타령' '잦은 산타령'으로 계속되는 선소리산타령의 명칭으로도 쓰인다. 또한 선소리를 산타령이라고도 부르는 것은 산천 풍경을 노래로 엮어 만들었기 때문이다. 경기 선소리산타령은 '범패'의 짓소리, 훗소리, 화청 등의 발성법을 통해 불교의 음악성을 보여주고 있고 가사에서도 명산대찰의 이름과 종교적 내용을 찾아볼 수 있다.

2012년 4월, 국립국악원 예악당에서 '제20회 경기서도 선소리산타령발표공연'에 출연한 양윤정(본명 양수남)은 뒷산타령, 휘모리 장기타령, 경기민요 창부타령을 불렀다. 공연이 끝난 뒤 황용주(1937-현재, 중요무형문화재 제19호 선소리산타령 예능보유자)는 이날의 출연진들과 사진을 찍으며 유독 양윤정에게 앞으로도 더욱 열심히 하라는 격려와 칭찬을 아낌없이 하였다. 3년만 민요를 배워 모임에서 가요보다는 우리 노래를 부르는 것이 좋겠다는 생각으로 39살에 시작된 그녀의 여기(餘技)는 어느덧 그녀의 삶의 전부가 되었다.

중요무형문화재 제19호 선소리산타령 전수자 양윤정은 1956년 인천시 동구 송현동에서 아버지 양어환과 어머니 손화월 사이의 2남4녀 가운데 둘째딸로 태어났다. 그녀의 아버지는 민요와 소리를 좋아하여 집에는 여러 소리꾼들의 레코드가 많이 있었는데 특히 김옥심, 안비취, 이은주, 정득만, 이창배, 최창남, 김영님의 소리를 자주 들은 그녀는 어린 나이에도 소리의 매력에 흠뻑 빠져 있었다. 그녀가 초등학교를 졸업하고 소리를 배우고 싶다며 부모님께 말씀을 드리자 아버지는 여학교를 졸업하고 배워도 늦지 않다고 하셨다. 그래서 그녀는 여고를 졸업하고 다시 부모님께 말씀드렸으나 어머니의 완강한 반대에 결국 포기하고 말았다. 이후 결혼하여 가정주부로만 살던 그녀가 39세가 되어서야 비로소 취미삼아 이영렬(1937-현재)로부터 처음으로 경서도 민요를 3년 동

안 배울 수 있었다. 그러나 배우면 배울수록 그 맛의 깊이에 빠져들게 된 그녀는 전숙희(1946-현재, 중요무형문화재 제57호 경기민요 이수자)에게 경기민요와 김국진(1952-현재, 중요무형문화재 제19호 선소리산타령 이수자)에게 경기입창 선소리산타령을 학습하고 2000년에 이춘희(1947-현재, 중요무형문화재 제57호 경기민요 예능보유자)로부터 12좌창의 유산가, 적벽가, 잡장가, 형장가, 평양가, 선유가, 출인가, 십장가, 방물가, 달거리 등을 학습하였다.

양윤정은 1996년 경기국악제 경연대회 일반부 은상을 시작으로 KBS제주방송국 주최 제15회 전국민요경창대회 우수상, 한국국악협회 제5회 전국민요경창대회 경서도 입창 부문 준우수상 등 다수의 상을 수상하였으며, 2003년 제8회 전국국악경연대회 명창 부문 금상을 수상한 후부터 현재까지 소리에만 열중하고 있다.

그녀의 소리는 호흡이 길고 발음이 또렷하여 듣는 이의 상상력을 강하게 자극시킨다. 게다가 소리의 말미는 애잔한 바람에도 울림을 다하는 대나무처럼 선선한 여운을 여지없이 남겨 준다. 늦은 나이에 시작했음에도 시간을 재촉하지 않는 그녀의 유여(有餘)함과 내공은 소리를 안락(安樂)하고 달게 한다.

위, 황용주 선소리산타령
인간문화재와 양수남 명창이
공연 끝난 뒤 찍은 기념사진,
2012. 4.
아래, 공연 끝난 뒤 선생과
제자가 함께 찍은 기념사진.

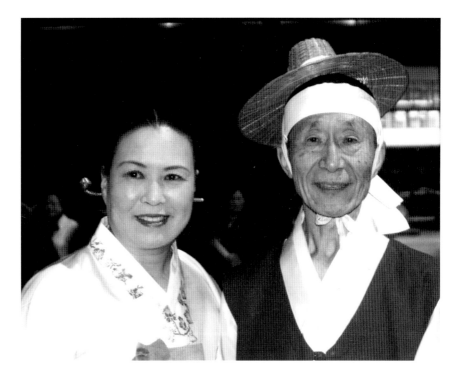

선소리산타령 공연 끝난 뒤 찍은 기념사진.

이광수 李光壽, 1956-

상쇠

누구든 사물놀이패를 만나면 자신의 인종, 사상, 종교 등이 거추장스럽게 느껴진다. 그만큼 듣는 이의 과거와 현재의 사정을 잊게 해주는 놀이패의 연주는 원시적 음악에 뿌리를 두고 있지만 시공간을 초월하는 그들의 신명은 어느 음악보다도 미래적이다.

사물놀이는 불교의식에서 사용되던 사물(四物), 즉 법고·운판·목어·범종을 가리키던 말이었다. 그러나 걸립 때의 꽹과리·징·장구·북을 가리키는 말로 전용되어 쓰이다가 1978년 민속학자 심우성에 의하여 한국 음악의 갈래를 지칭하는 보편적 용어로 현재 사용되고 있다.

상쇠 이광수는 일찍이 10대에 화주 겸 비나리 대명인 김복섭(1916-1993)으로부터 경(經)과 비나리를 학습하였다. 흔히 경은 생(生)의 마지막 순간을 보내는 무력하고 초라한 인간의 마지막 매달림을 빌어 주는 것이며, 비나리는 걸립 시작 전 고사상 앞에서 만복과 무병장수를 비는 덕담으로 정월에서 시작되는 사설은 동짓달과 섣달까지 이어진다.

원이 맺혀 오신 조상은 원을 풀고서 극락을 가고
한이 맺혀 오신 조상은 한을 풀고서 왕생극락을 가고
배가 고파 오신 조상은 식상도량에서 흠향을 하시고
목이 말라 오신 조상은 일배주로 흠향을 하시고
돈이 그리워 오신 조상은 노자노비 후하게 타서 대자대비로 들어가시오

정월에 드는 액은 이월 영등에 막아 내고,
이월에 드는 액은 삼월이라 삼짓날 제비 펄펄 날아들던 제비초리로 막아 내고,
삼월에 드는 액은 사월 초파일날 부처님 앞에 밝혀 놓던 관등불로 막아 내고, …

사물놀이는 풍물패 가운데 꽹과리, 징, 장구, 북만을 내세워 합주하는 것을 말한다. 이 가운데 꽹과리를 가장 잘 치는 사람을 뜬쇠·상쇠라 부르며 합주를 이끄는 우두머리가 되어 징·장구·북의 장단을 밀고 당긴다.

20대에 김덕수(1950-)가 이끄는 '김덕수 사물놀이패'의 일원이 되어 세계를 무대로 활동하던 그는 1993년 민족음악원 굿패 '노름마치'를 꾸며 한승섭(상쇠), 박영준(징), 김운태(장구), 김주홍(북), 장사익(호적), 이본교(장구) 등과 함께 활발한 공연을 펼쳤다.

'노름마치'란 남사당의 은어 '놀다'와 '마치다'가 합성된 단어로 그날의 공연에서 가장 훌륭히 연주를 하여 많은 박수를 받은 연주자를 일컫는 말이다. '노름마치'는 대학로에 있는 '하늘땅 소극장'에서 7개월 동안 주 1회의 정기공연과 원장현, 이애주 등의 예인들을 게스트로 모시는 '안방굿'을 비공개로 진행하여 당시 큰 호응을 얻었으나 팀원들의 진로 변경으로 아쉽게도 해체되었다.

현재 고향 예산에 '민족음악원'을 새롭게 꾸미며 활동하고 있는 뜬쇠 이광수의 연주는 힘이 있고 청아하여 악기의 울림이 오래간다.

한 장의 쇠로 구수한 소리에서 바람소리, 째지는 소리, 벼락소리, 아기울음소리까지 내는 그의 솜씨는 족족히 손오공의 머리카락처럼 신묘하지만 무엇보다도 경과 비나리의 메시지가 담겨 있는 듯 간절하면서도 애절한 그의 장단은 듣는 이의 폐부를 치고 들어와 막막한 어두움을 환기시켜 준다.

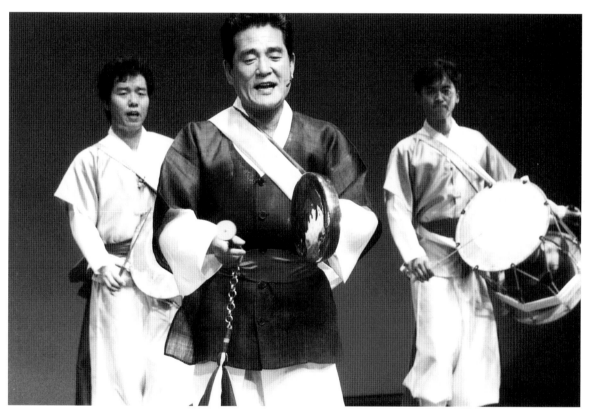

상쇠 이광수.

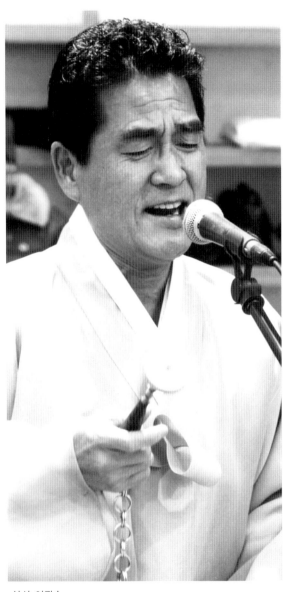
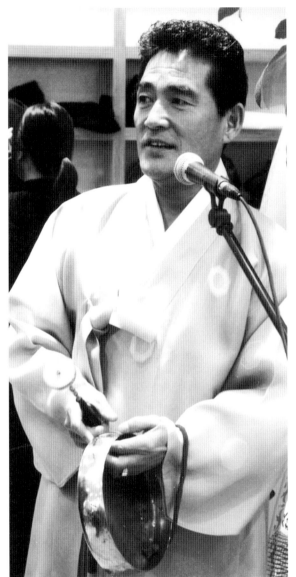

상쇠 이광수.

최윤희 ^{崔允禧, 1956-}

도살풀이춤

최윤희의 도살풀이춤은 화성 재인청과 안성 신청의 재인들이 추어 온 춤으로 경기도 무속을 바탕으로 하고 있다. 경기 무속 가운데 하나인 도당굿은 마을의 안녕과 평화를 비는 동제(洞祭)이다. 그 기원은 부락국가로부터 찾아볼 수 있는데, 부락의 수호신을 중심으로 부락원의 단결과 협동심, 그리고 통치자에 대한 충성심을 격양시킬 수 있는 오늘날의 페스티벌과 같은 것이다. 제사는 음력 정월 보름이나 삼월, 추수가 끝난 시월에 날을 받아 닷새 동안 치러졌다.

대전시 중요무형문화재 제21호 입춤 예능보유자 최윤희는 1956년 충청남도 홍성에서 아버지 최영덕과 어머니 이순옥 사이의 10남매 가운데 여덟째로 태어났다. 어려서부터 춤추기를 좋아했던 그녀에게 동네 어른들은 한동네에 살았던 명무 한성준(1874-1941)을 빗대어 다시 춤꾼이 태어났다며 농을 건넸다고 한다. 16세가 되어 천안의 유홍란에게서 처음으로 춤을 배우기 시작한 최윤희는 3년 뒤, 스승 유홍란의 이모 김숙자(1929-1991, 중요무형문화재 제97호 도살풀이 예능보유자)로부터 본격적인 학습을 시작하였다.

김숙자는 경기도 안성에서 4대째 잇는 세습무가의 집에서 태어난 한국 전통민속춤의 명인으로 그녀의 도살풀이춤은 춤사위가 크고 정확하면서도 발놓임과 팔놀이의 연결이 끈끈하여 보는 이의 마음을 사로잡는다. 김숙자와 5년 동안 숙식을 함께하며 춤을 익힌 최윤희의 도살풀이춤은 6박의 장단에 춤을 묻는다. 도살풀이춤은 도당굿의 끝머리를 영롱하게 장식하는 가장 극적인 무대로 특히 최윤희의 춤은 경기 무속장단과 춤사위의 원형을 가지고 있다는 점에서 한국 전통민속춤의 보고이다. 버선발에 허리를 졸라맨 흰 치마·저고리를 입고 긴 수건을 부리며 대개 무용가의 독춤으로 추어지는 도살풀이춤은 승무와 함께 한국춤의 교과서이다.

최윤희는 1979년 전주대사습놀이 무용부 장원 문화관광부장관상, 1985년 진주 개천예술제 무용대상 대통령상 등을 최연소 나이로 수상했으며, 1986년부터 전남도립 남도국악단에서 무용부 지도위원과 상임안무가로 활동하는 한편 김천흥(1909-2007, 중요무형문화재 제1호 종묘제례악·39호 처용무 기·예능보유자)에게 춘앵무와 박접무, 일응스님(1934-2003, 중요무형문화재 제50호 영산작법 기능보유자)에게 천수바람춤을 전수받았다. 특히 1991년 대전에서 '전통춤전수관'을 개관하여 현재까지도 김숙자류 전통춤을 적극적으로 널리 알리고 있는 그녀는 중부지역의 국악발전을 위하여 1996년, '한밭국악전국대회'를 개최하였고 2000년에는 대통령상으로 대회를 격상시켜 대전광역시를 국악인재양성의 등용문으로 정착시켰다.

현재 도살풀이춤원형보존회장, (사)한밭국악회 이사장, (사)미송전통예술보존회 이사장을 역임하고 있는 그녀는 홍성군립무용단 예술총감독으로도 쉴 새 없이 활동하며 스승 김숙자의 춤맥을 얼게 있게 지키고 있다. 김숙자의 한과 절개가 고스란히 담겨 있는 그녀의 춤은 보는 이의 가슴을 시리게 만든다.

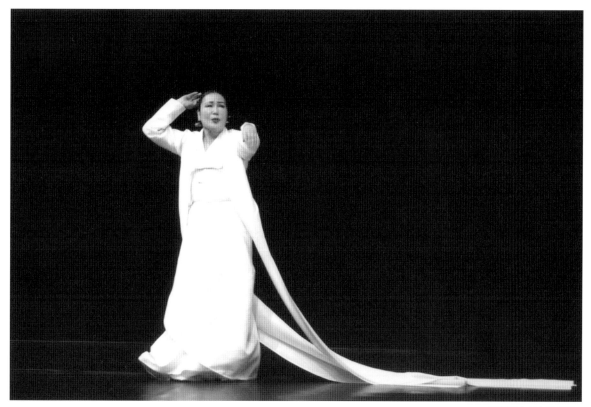

최윤희의 도살풀이춤.

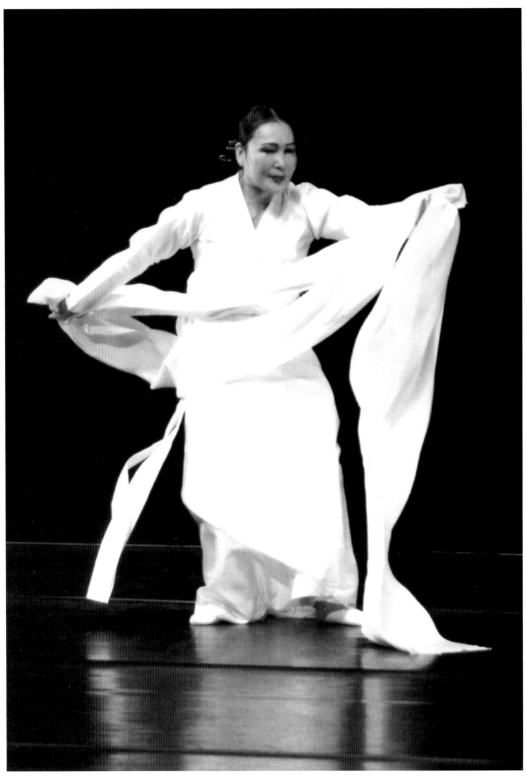

최윤희의 도살풀이춤.

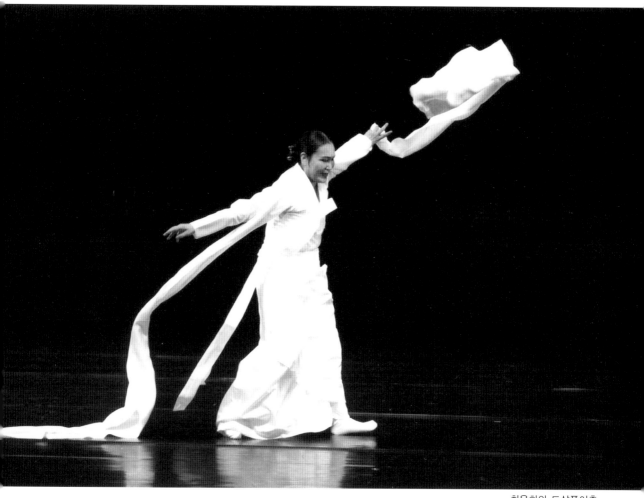

최윤희의 도살풀이춤.

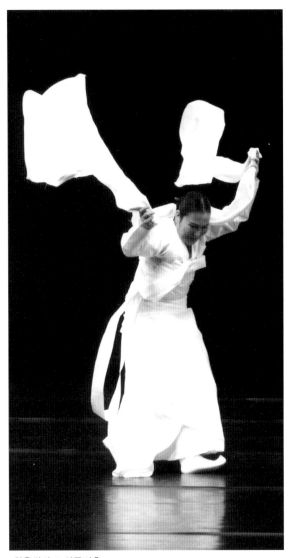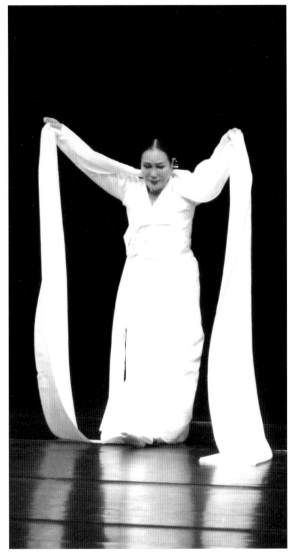

최윤희의 도살풀이춤.

남은혜 南銀惠, 1958-

경서도민요

옛 소리의 홍과 자존심을 오늘날 다시금 회복시킨 남은혜는 현존하는 경기민요 명창 가운데 한 명이다. 특히 그녀의 장기인 아리랑은 추연(惆然)하면서도 담담하고 야리면서도 의젓하다. 그녀가 무대에서 마이크 없이 부르는 긴아리랑은 몸부림도 아니고 통곡도 아니지만 듣는 이의 가슴을 호비고 애태워 노래가 끝나면 오히려 후련한 카타르시스를 안겨 준다. 문화재전문위원 이창식 교수는 이러한 그녀를 "승천하는 경지를 드러냈다"라는 극찬과 함께 "특유의 메나리토리로 서정적으로 풀어 낸 솜씨는 일품이었다. 그녀의 품새와 면면을 보면 마치 긴아리랑을 위해 태어난 아리랑 소리꾼이다"라며 남은혜를 '긴아리랑의 명창'으로 각인시켰다.

중요무형문화재 제57호 경기민요 이수자 남은혜는 1958년 경기도 여주군 능서면에서 아버지 남정희와 어머니 이광순 사이의 7남매 가운데 막내딸로 태어났다. 여중 시절, 재미삼아 KBS 라디오 '전국노래자랑'에 출연하여 예선에 통과한 것이 그녀의 운명을 예인의 길로 인도하여 그녀는 18세에 서울시 무형문화재 제38호 재담소리 예능보유자 백영춘에게서 민요의 기초를 닦고 22세에 묵계월(1921-현재, 중요무형문화재 제57호 경기민요 예능보유자)로부터 경기좌창 학습을 본격적으로 시작하였다.

그녀의 재능을 일찍이 알아본 묵계월은 그녀에게 자신의 집을 내주며 소리 공부에만 전념할 수 있도록 도와주었다. 남은혜는 유산가를 비롯하여 민요와 12잡가를 공부하면서 여러 경창대회에 출전하여 다수의 최우수상을 수상하였다. 1982년, 안산 전국경창대회에서 최고 장원을 수상한 후 이름이 전국으로 알려지게 되자 그때부터 지금까지도 많은 무대에서 일순위로 초청 받고 있다. 한편 창작음악에 대한 그녀의 새로운 도전은 국악의 감상 폭을 확장하고 남녀노소가 공감할 수 있는 신선한 바람을 일으켜 이창식 교수는 이러한 남은혜의 창작국악 〈아리랑 산천에〉〈숙제가〉〈정선가〉에 대하여 '누구나

호응할 수 있는 고적적 맛을 선사하였다'고 평하였다.

 국내에서뿐만이 아니라 해외에서도 잦은 초청을 받고 있는 아리랑 명창 양은혜는 지난 2012년, 우즈베키스탄 고려인의 아리랑축제에서 〈구아리랑〉〈긴아리랑〉〈정선아리랑〉을 선보였는데, 이번의 아리랑축제에서는 국제학술 세미나가 더불어 동북아 음악연구소장 권오성 교수는 '한민족 아리랑과 실크로드 음악'이란 주제로 기조연설을 하였으며 한양대학교 김보희 교수는 「한국의 디아스포라와 아리랑」이라는 논문을 발표하였다. 이처럼 오늘날의 아리랑은 대한민국의 국민 정서와 민속 노래의 상징으로써 새로운 발돋움을 하고 있다. 그러나 안타깝게도 각 지방 단체들은 자신들의 고유한 타령만을 내세워 원조를 주장하고 있으니 그들의 불필요하고 협소한 자세는 한민족의 정조를 오히려 갈라 놓고만 있다. 다양한 형태의 아리랑타령은 서로 다른 지방의 개성을 존중하여 포괄적이고 범국민적 차원에서 보호받으며 육성되어야 한다. 오랜 세월 동안 선조들의 입에서 입으로, 가슴에서 가슴으로, 노동에서 노동으로 전해져 내려온 아리랑타령이 이익과 아귀다툼으로 상처 나지 않기를 숙고하며 흩어진 마음들을 하나의 정(情)으로 모아 주는 남은혜의 아리랑민요를 우리 시대에 거듭 청해 본다.

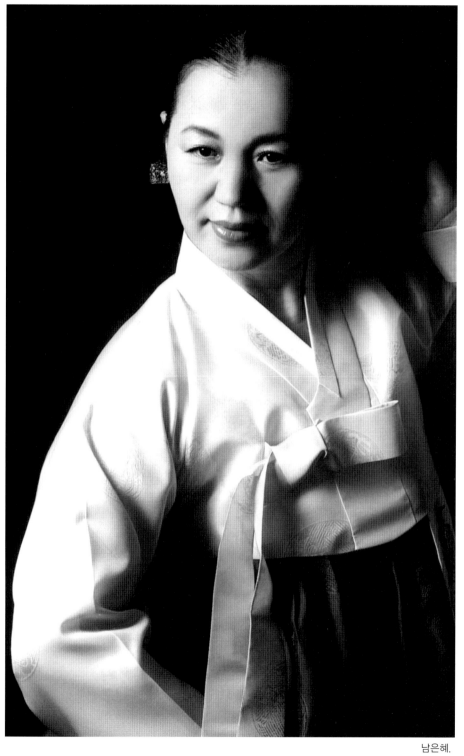

남은혜.

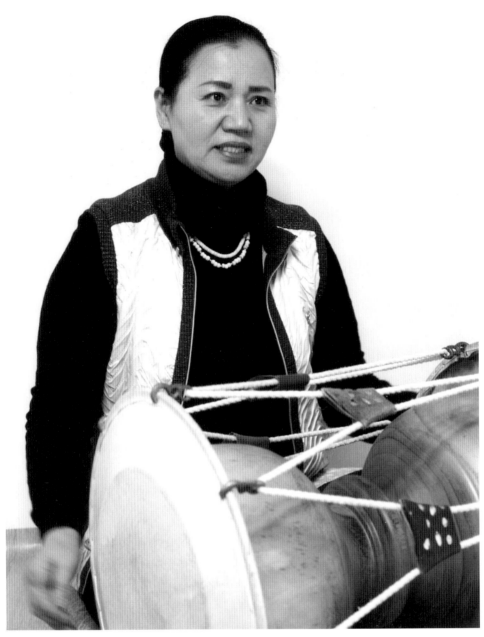

위, 남은혜. 아래, (왼쪽부터) 전수경, 박순복, 이영애. 김지원.

송미숙 宋美淑, 1958-

안성향당무

송미숙이 추고 있는 안성 지역의 홍애수건춤은 안성향당무 가운데 하나이다. 무용가는 옥색의 한복을 입고 양손에 백색과 홍색의 수건을 든다. 살풀이춤의 형식을 갖고 있는 홍애수건춤은 빨래, 길쌈, 출산 등 여인들의 힘겨운 가사일과 고뇌와 역경을 헤쳐 나가는 애절한 삶을 백색과 홍색의 수건으로 면려(勉勵)하게 승화하여 새 삶으로 도약하는 인간의 초월성을 함축하여 보여준다.

2013년, 국립국악원 예악당에서 펼쳐진 '한국춤제전'에서 송미숙은 홍애수건춤을 "살을 푼다는 뜻으로, 살을 맞는다는 수동적 의미와 그 맞은살을 적극적으로 풀어나가는 능동적인 의미의 양면성을 갖고 있다"라고 설명하며, "그 속성 또한 '한'과 '흥'의 두 가지 측면을 동시적으로 나타내고 있는 희로애락을 승화시키는 인간 본연의 이중구조적 감정을 작품화한 것이다"라고 덧붙여 말하였다. 살풀이의 '살'의 사전적 의미는 '사람을 해치고자 하는 독하고 모진 기운 곧 악마'를 뜻한다. 예를 들어 '살이 세다' '살이 끼었다'는 말은 좋지 않은 기운이 들었다는 것이며 '풀이'는 노여움을 풀거나 죄인이 풀려나는 즉 맺힌 것을 푼다는 뜻으로 궁극적으로는 구속으로부터의 자유 또는 초탈을 의미한다.

경기도 무형문화재 제34호 안성향당무와 경상남도 무형문화재 제21호 진주교방굿거리춤 이수자 송미숙은 1958년 전라북도 군산에서 아버지 송준호와 어머니 한덕순 사이의 2남4녀 가운데 장녀로 태어났다. 그녀는 15세부터 김백용, 김창윤으로부터 민살풀이춤, 승무, 검무 등을 배우고 숙명여자대학교와 대학원에서 무용을 전공한 후 한국교원대학교 대학원에서 교육학 박사학위를 취득하였다. 김수악(1992-2009, 중요무형문화재 제12호 진주검무 예능보유자·경상남도 무형문화재 제21호 진주교방굿거리춤 기능보유자)으로부터 교방 굿거리춤과 장금도(1928-현재)로부터 민살풀이춤을 이수한 그녀는

한국 전통춤의 실기뿐만 아니라 이론에 대해서도 해박한 지식인으로서 각 지역에 숨어 있는 전통춤들이 제대로 평가받지 못하는 현실을 매우 안타까워하며, 특히 그녀는 오늘날 무형문화재로 지정된 춤에만 치중되어 있는 편중된 현상에 대하여 열린 문화정책의 필요성을 주장하며 한국 전통춤의 다양한 활성화를 지향하는 예술정책을 주장하였다. 이처럼 문화재에 정체되어 있는 한국 전통춤의 새로운 부활을 고대하며 각 지역의 춤을 발굴하던 그녀가 2000년 안성향당무를 처음으로 접하고는 경기도 무형문화재 제34호 안성향당무 예능보유자 이석동과 교육조교 유청자로부터 춤을 전수받았다. 또한 그녀는 숨어 있는 춤을 시연·기록하는 보존자로서의 작업을 본격적으로 시작하며 안성향당무의 학문적·예술적 가치를 복원하였으며 여기에 만족하지 않고 춤을 체득하고 재조명하는 것은 물론 학술적 논의의 필요성을 주장하였다. 이러한 노력으로 그녀는 2006년 창립13주년 한국미래춤협회 기념식 학술부문 대상과 4th World Folk Dance Festival PALMA' De Spain 특상, 제3회 중국 심양 국제무용제 금상, 2002년 올해의 춤꾼 대상, 2004년 제6회 장흥전통가무악전국제전 명인부문 최우수상 문화관광부 민족문화예술 대상, 2005 제10회 한밭국악경연대회 명무부문 대통령상 등을 수상하였다.

국립국악원 한국명무전 공연 등 국내외 400회 이상의 공연으로 향당무 외에도 교방 굿거리춤을 알리는 데에 앞장서 있는 그녀는 현재 (사)한국미래춤학회와 한국무용사학회 등 여러 연구단체에서 이사로 활동하며 국립진주교육대학교 교수를 역임하고 있다. 저서로는 『안성향당무』와 편저 『무용개론』, 공역 『창작을 위한 무용교육』이 있다.

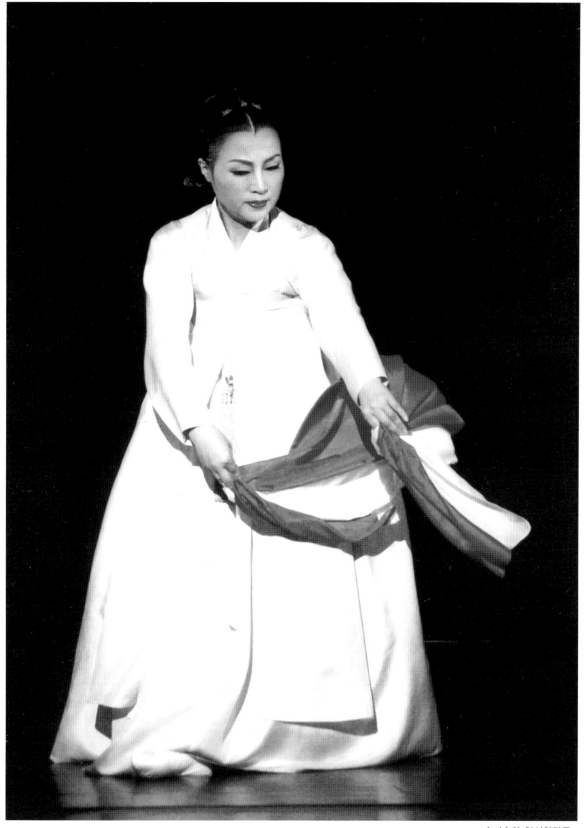

송미숙의 안성향당무.

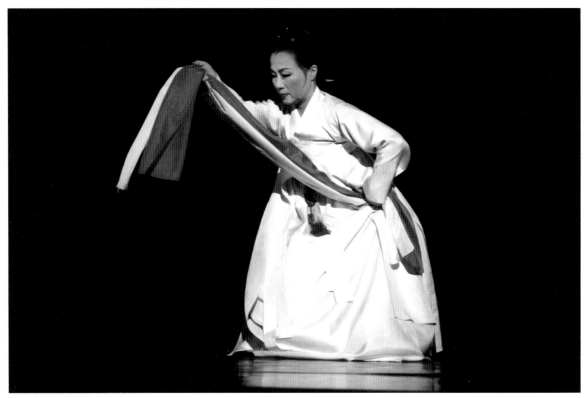

송미숙의 안성향당무.

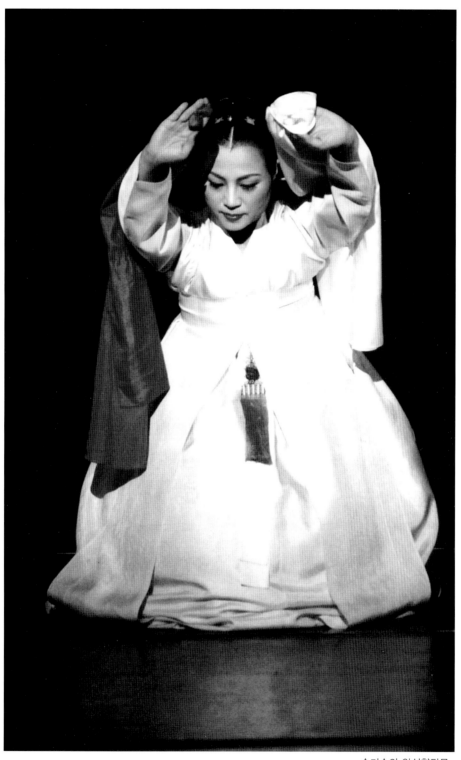

송미숙의 안성향당무.

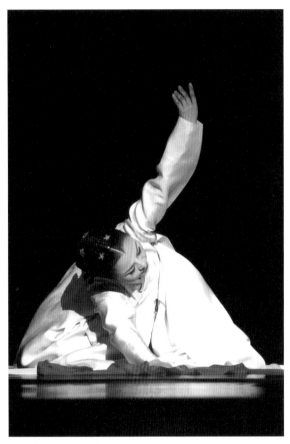 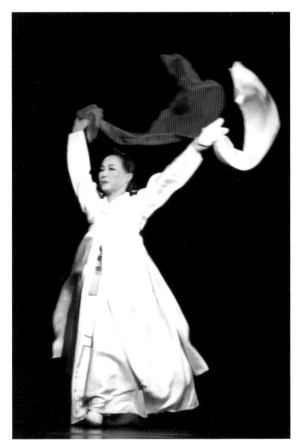

송미숙의 안성향당무.

정명희 鄭明姬, 1960-

민살풀이춤

춤이 움직임이 가득한 곳에 이르면 양이 생기고 고요함이 지극한 곳에 이르면 음이 생긴다. 이처럼 한국의 전통춤은 음양(陰陽)과 오행(五行)의 변화 안에서 장단과 발놓임을 찾아볼 수 있다. 고요한 음은 다시 양으로 움직이니 움직임과 고요함은 서로 그 뿌리가 되어 음양이 일어난다. 음양이 합하면 화·수·목·금·토의 오행이 생기고 오행의 다섯 가지의 기가 고루 펴져 봄·여름·가을·겨울의 사계(四季)가 운행된다. 즉 오행과 사계는 하나의 춤이고, 춤은 곧 다함과 끝이 없다.

전라북도 남원의 가장 큰 행사인 춘향제는 1931년 춘향의 고매한 넋을 기리고자 남원권번에서 시작되었다. 단옷날 전국 각지의 명기(名技) 백여 명이 모여 춘향과 이도령의 처음 만남을 기념하며 옛 춘향사당에서 추모의 제사를 올렸다. 당시 8세의 조갑녀(1923-)는 제1회 춘향제에 권번 학생 대표로 참가하여 제상에 꽃을 바치고 이듬해 제2회 춘향제부터 1941년 제11회까지 그리고 1976년 제46회 춘향제에서 그녀는 검무, 화무, 승무, 살풀이춤을 추어 춘향제의 시작과 끝을 알렸다. 즉 그녀의 춤은 춘향제의 역사이며 춘향제의 역사는 조갑녀 춤의 증표이기도 하다.

조갑녀는 조선말 명인 이장선(1866-1939)의 수제자이며 살아 있는 마지막 제자로, 한국 전통 예인들이 최고로 인정하는 민살풀이춤의 대명인이다.

2010년, 조갑녀와 그녀의 딸 정명희는 제80회 춘향제에 초청되어 정명희의 승무로 춘향제의 막을 올리고 어머니 조갑녀의 민살풀이춤으로 행사를 마무리하였다.

조갑녀의 아버지 조기환(1895-1940)은 장구 음악인으로 조갑녀의 나이 7세에 종9품의 참봉 벼슬을 하사받은 명인 이장선(1866-1939)을 집으로 모셔와 3년 동안 승무, 살풀이춤, 검무 등을 가르치게 하였다. 또한 그녀는 일찍부터 남원권번에서 풍류음악과 영산회상, 양금, 시조, 가사 등을 학습하여 1935년, 13세의 어린 나이에도 불구하고 남원

과 구례 간의 승사교乘僛橋 완공식에 초청되어 승무를 추었을 정도로 그녀의 실력과 인기는 최고였다. 그러나 19세에 결혼하여 가족의 뜻에 따라 춤을 그만둔 조갑녀는 이후 제41회 춘향제와 남원 광한루 완월정 낙상식 행사에서만 남편의 동의를 받아 마지막 춤을 선보였다.

정명희는 1960년 아버지 정종식과 어머니 조갑녀 사이의 5남7녀 중 여섯째 딸로 태어났다. 그녀는 김진홍, 강윤나, 김운선에게서 이매방(1927-, 중요무형문화재 제27호 승무·제97호 살풀이춤 예능보유자), 한영숙(1920-1990, 중요무형문화재 제27호 승무·제40호 학춤 예능보유자), 강선영(1925-), 김숙자(1929-1991, 중요무형문화재 제97호 도살풀이 예능보유자)류의 승무·살풀이·태평무를 배웠으나 그녀의 스승은 누구보다도 어머니 조갑녀이다.

조갑녀로부터 스승의 춤을 온전히 배우되 스스로 터득하여 자신만의 춤을 추어야 한다는 엄격하면서도 특별한 가르침을 줄곧 들으며 학습해 온 정명희는 자신의 춤도 어머니의 춤처럼 정형된 틀을 가지고 있지 않다. 그저 장단에 실려 있는 그녀의 춤은 내리고 뻗는 춤사위가 아니라 우주의 혼이 함축되어있는 예(藝)의 정신이다. 언제, 어디에서 시작되고 끝이 날지 모르는 이러한 그녀의 춤은 인간의 덧없는 의지를 털어 내듯 초유(初有)하지만, 좀처럼 수(手)가 보이지 않는 그녀의 발놓임은 춤꾼과 보는 이의 몰입을 도모하고 격정으로 치달아 춤의 지수움을 만들어낸다. 따라서 즉흥적으로 우러나오는 그녀의 춤사위는 훈련된 몸짓이 아니라 수련된 그녀의 예술혼이 맞다.

고창에 '김소희기념관'이 있다면 남원에는 '조갑녀기념관'이 있다. 2013년, 전라북도 주관으로 착공되는 '조갑녀기념관'은 그녀가 결혼 후부터 현재까지 살고 있는 ㄷ자형의 한옥을 보존하고 그녀의 정신과 예기를 기념하기 위하여 건립된다. 이와 더불어 새로이 단장되는 '남원 교방청(券番)'에서는 1931년 이곳에서 시발되어진 '춘향제'의 출발과 역사를 알리는 동시에 또한 한국 전통의 가무악이 다양한 프로그램을 통해 진행할 예정이다.

정명희는 앞으로 이곳에서 조갑녀류의 승무와 민살풀이를 본격적으로 전수시키려 한다. 평소에도 어머니를 따라 앉고 걷는 것은 물론 잘 때조차도 어머니의 손을 잡고 잠들며 조갑녀의 모든 것을 온전히 받고 싶은 그녀는 남원 교방청이자 조갑녀 춤전수관에서 어머니의 춤을 명실공히 전승시키게 되었다.

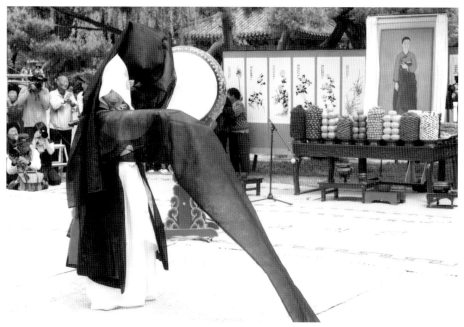

정명희의 승무.

2009년, 조갑녀는 "우리 춤의 멋과 한과 흥의 고제(古制)가 보인다"는 격려와 함께 정명희를 자신의 계승자로 인정하였다. 현재 조갑녀춤보존회 회장과 조갑녀류 승무·민살풀이 교육조교를 역임하고 있는 그녀는 어머니로부터 물려받은 촘촘한 정신과 예의로 마름된 한국춤의 정통성을 올곧게 뿌리 내리고자 노력하고 있다.

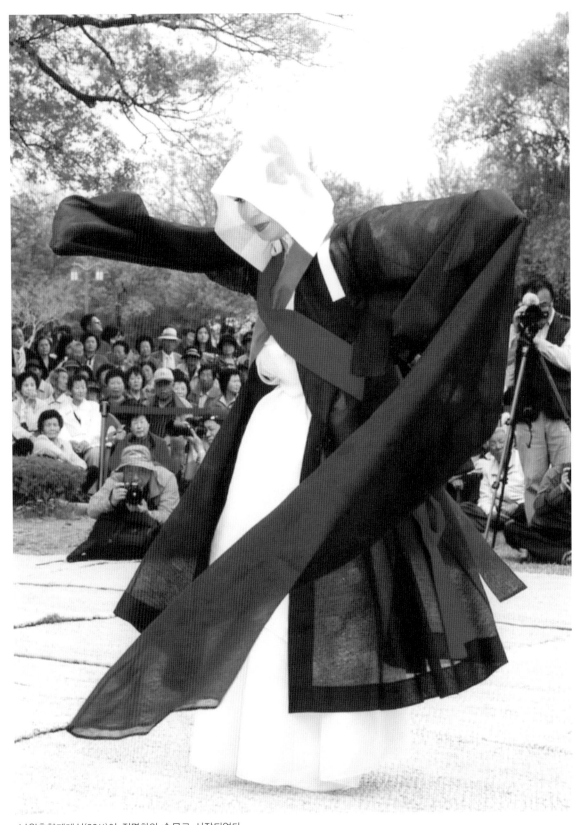

남원춘향제례식(2011)이 정명희의 승무로 시작되었다.

최창덕 ^{崔昌德, 1960-}

한량무

2013년, '한국춤제전'에서 최창덕이 선보인 사풍정감은 그의 스승 이매방(1927-현재, 중요무형문화재 제27호 승무·제97호 살풀이춤 예능보유자)이 안무한 춤으로 학문과 덕을 고루 갖춘 선비의 내면세계를 정(情)과 흥의 운치로 표현한 즉흥춤이다. 남성적인 춤 사위에는 고고한 선비의 기상이 차올라 있으면서도 우봉 특유의 고운 사위는 춤에 이중성을 띄어 한결 멋스럽게 보여준다. 이날 공연에서 최창덕은 차갑고 뜨거우면서도 곧고 부드러운 춤의 성격을 맵시 있게 아울러 보는 이의 흥을 낙락(樂樂)하게 채워 주었다. 특히 선비의 초연한 면을 기교가 아닌 힘으로 표현하여 그의 활발하고 굵은 춤사위는 무대를 압도하였다.

중요무형문화재 제27호 승무와 제97호 살풀이춤 이수자 최창덕은 1960년 충청남도 홍성에서 아버지 최현기와 어머니 김봉순 사이의 7남매 가운데 막내로 태어났다. 그의 고조부 면암 최익현은 배일파의 거두로서 광무9년 의병을 모집하여 을사조약에 반대하는 항쟁을 일으켰으나 대마도로 귀양을 떠나 객사하였다. 이로 인해 몰락한 그의 집안은 창우 집단에 들어가 광대로 활동하며 당시 태평무를 추던 작은 아버지와 판소리와 가야금을 연주하던 고모 최금순은 대금 명인 한범수, 무용가 김중자, 명창 이농주 등과 함께 활동하였다. 그는 어려서 사돈뻘이 되는 한영숙(1926-1989년, 중요무형문화재 제97호 승무·제40호 학춤 예능보유자)으로부터 6년간 한국춤의 기본을 익히고 고등학교를 졸업 후 단국대학교 인문대학과 교육대학원에 재학하며 이매방 문하에서 승무와 살풀이 등을 학습하였다. 2001년 이매방 류의 승무와 살풀이춤을 이수한 최창덕은 2004년 경기대학교 대학원에서 박사과정을 수료하며 『한국무용 1호』 『우봉 이매방 살풀이춤』 등의 연구서 발간과 학술 논문 발표를 꾸준히 병행하여 한국 전통춤에 대한 학문적 접근의 중요성을 강조하였다.

추상의 춤은 어느 경우에도 옳다 그르다 식의 정답을 요구할 수가 없다. 인간의 감성은 도식화 또는 계량화할 수가 없기 때문에 보는 이의 감상은 경우에 따라 다르게 움직이고 따라서 감상으로 얻어진 평가 또한 정형화된 단어로 형식과 틀에 묶어 놓을 수가 없다. 우리 시대의 명무란 현시대 안에서 역사성 등의 여러 가치를 포함하고 있는 것이겠지만 무엇보다도 가장 바탕이 되는 것은 추는 이와 보는 이의 합해진 심성의 상생일 것이다.

최창덕의 한량무는 일인무(一人舞)인데도 상대를 대하듯 움직이는 그의 춤사위는 보는 이에게 불가시적인 존재를 의식하게 해준다. 하지만 어느 순간 터무니없는 상상력을 비웃듯 객석을 뻥 뚫어주는 그의 기세는 선유(先儒)와 근기(根氣)의 흥취로 거침없이 표출되어 보여진다. 사풍정감을 추기 위해서는 우선적으로 선비가 되어야 한다는 그는 무엇보다도 추는 이의 의식(意識)을 춤의 요체로 삼고 있다. '이매방춤전수관' 초대 관장을 역임한 그는 국내외 400여 회의 공연을 통하여 한국 전통춤의 정신을 힘차게 돋우며 현재 자신의 무용연구소에서 후학을 양성하고 있다.

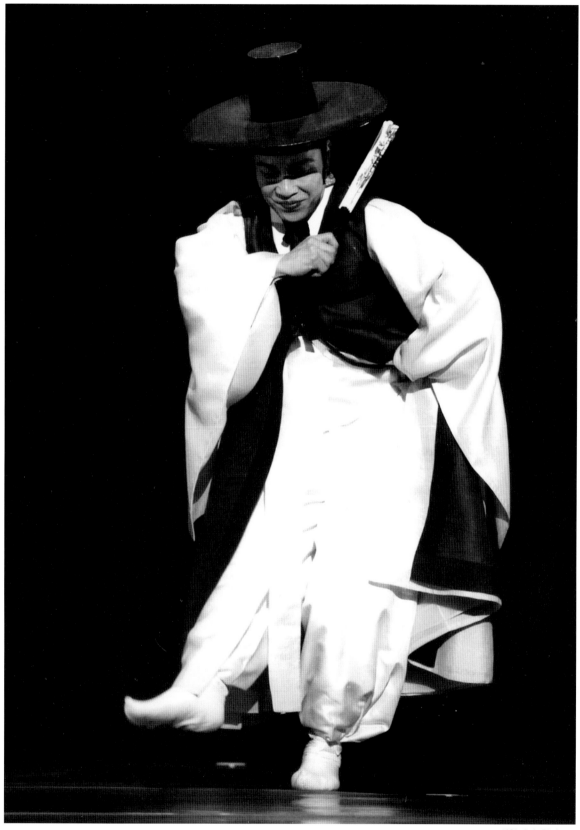

최창덕의 한량무.

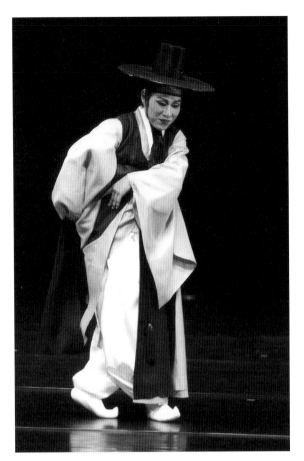

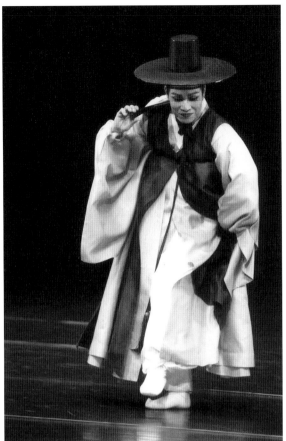

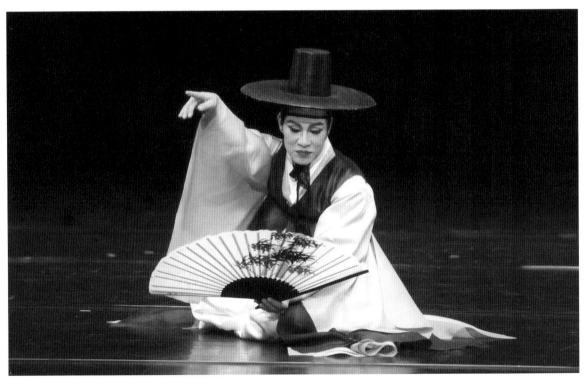

김운태 金雲太, 1963-

채상소고춤

채상소고춤은 기(旗)를 세운 무대에서 장구, 북, 날라리, 꽹과리, 징 등의 반주에 맞춰 소고를 두드리는 동시에 다양한 기예를 보여주는 것이다. 전립에 긴 띠를 달고 하얀 꽃 모양의 수건을 이마에 동여맨 무용가는 흰 바지와 저고리 위에 남색·황색·적색의 여를 어깨와 허리에 맨다.

김운태의 채상소고춤은 양상과 현란한 자반뒤집기로 금세 보는 이의 마음을 흥겹게 한다. 특히 엇박으로 추는 그의 춤은 자진몰이, 오방진, 휘몰이로 넘어가는 숨 가쁜 가락 안에서도 여유로운 멋과 흥이 배어 있다. 게다가 넘치지도 모자람도 없는 그의 머리 놀림은 간결하면서도 시원하며 술명하다.

김운태는 1963년 전라북도 완주에서 호남여성농악단의 단장 김칠선의 4남3녀 중 여섯째로 태어났다. 그의 아버지 김칠선은 원래 의사였으나 빨치산이었던 전적으로 개업이 어렵게 되자 남원아리랑악단을 인수하여 호남 최고의 여성농악단으로 키웠다. 1976년 전주대사습놀이 전국대회에서 농악부문 장원을 수상한 호남여성농악단은 당시 가장 뛰어난 단체였다. 그는 어린 시절부터 아버지가 이끄는 농악단의 유랑생활을 통하여 당대의 재인들로부터 여러 가지의 기예를 쉽게 학습할 수 있었는데 특히 백남윤에게서 배운 농악 12채와 채상소고가락은 그의 명기 가운데 가장 내로라하는 장기이다.

스승 백남윤(1917-1991)은 12세부터 김제의 김도삼, 부안의 김바우, 정읍의 김광채, 장흥의 이명권 등 농악판의 최고 예인들로부터 꽹가리, 장구, 북, 소고 등을 익힌 대명인으로, 15세에 전국에서 가장 유명한 풍물패인 정읍농악단에서 활동하는 한편 전주에 다섯 개의 여성농악단을 만든 장본인이다. 그의 채상소고춤은 굿거리장단에서 소삼으로 어르며 대삼으로 맺는 풍물놀이의 으뜸으로 앉아서 모듬뛰기로 뛰며 채상을 돌리고 소고를 치는 앉을상, 쪼그리고 땅바닥에서 소고를 치는 쪼글상, 소고를 치다 끝을 맺는

맺을상, 소고를 발끝으로 차고 사뿐히 내려앉는 나비상, 한 발로 제기를 차듯 소고를 치는 지게절상 등 다채롭다.

1980년대 말, 농악단의 수요가 줄어들자 김운태는 1989년, 비나리의 명인 이광수(1956-)의 권유로 김덕수(1950-) 사물놀이패에서 활동하였다. 이후 1993년, 이광수와 함께 민족음악원 '노름마치'를 꾸며 사물놀이의 새바람을 일으켰으며 1995년, 대학로에 '서울두레극장'을 개관하여 한국 전통예술의 실험적인 무대를 시도하였다.

넘실거리는 어깨짓만 보아도 장단이 들리는 듯한 그의 춤가락은 스승 백남윤으로부터 체득한 호남우도농악의 장단 위에 사물놀이에서 익힌 웃다리풍물의 빠른 가락을 더하여 만들어진 것이다. 그의 채상소고춤의 유다른 가락과 전립의 긴 띠가 그려 내는 찰나적인 아름다움은 마치 석양에 반사되는 물빛처럼 눈부시기조차 하다.

현재 제주에서 전문예술공연단체 '전통노리안 마로'와 '전통예술 흥행프로젝트-명인'의 예술감독을 지내고 있는 그는 올해 제주 시내에 개관되는 한국 전통예술 전용극장을 준비 중이다.

▶ 김운태의 채상소고춤.

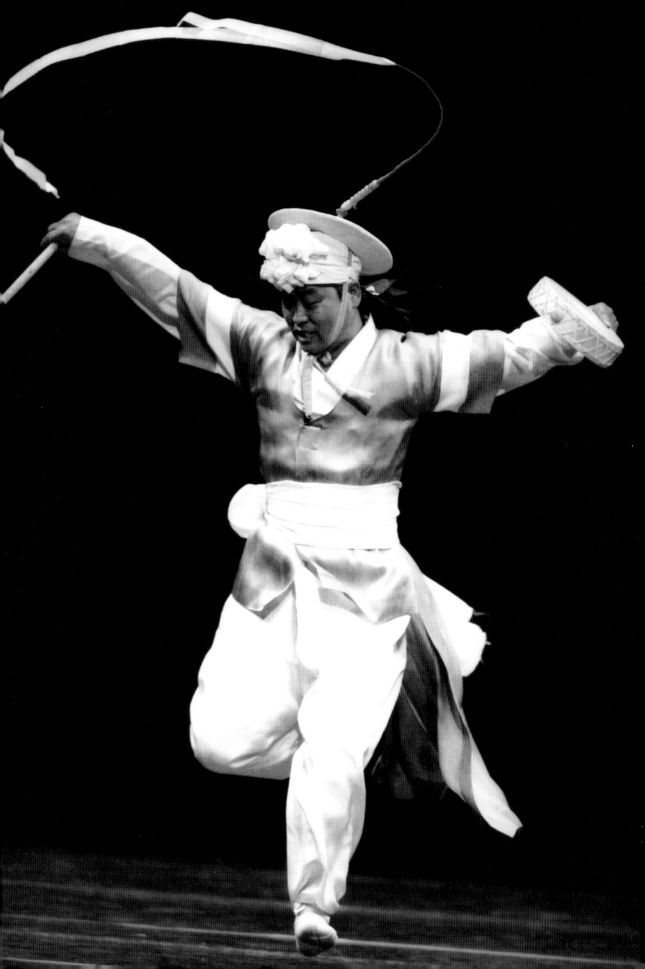

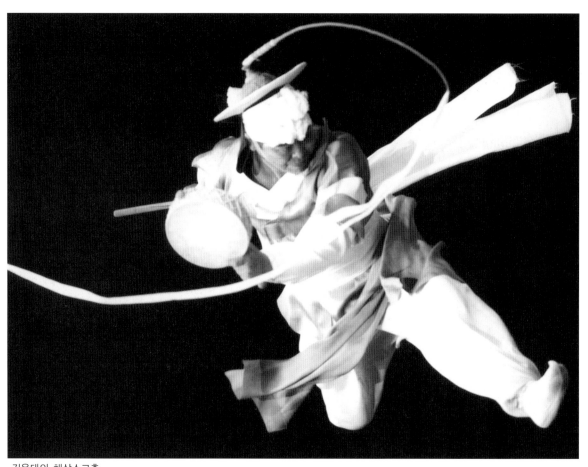

김운태의 채상소고춤.

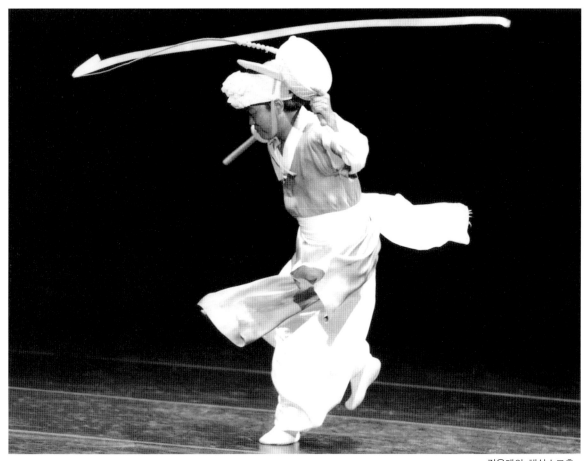

김운태의 채상소고춤.

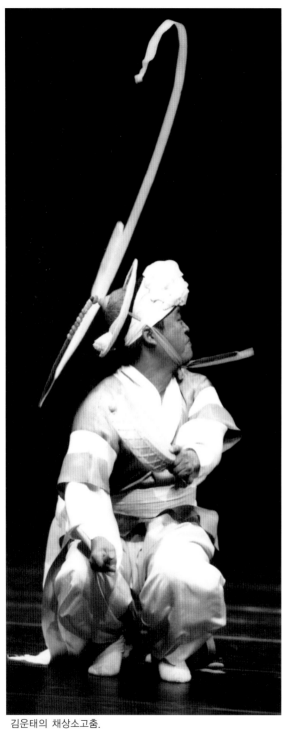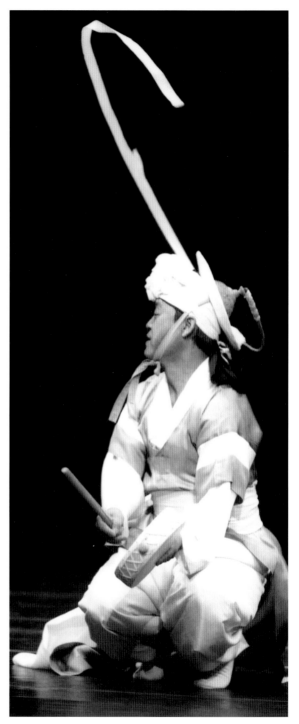

김운태의 채상소고춤.

정주미 鄭珠美, 1963-

진쇠춤

진쇠춤은 경기 도당굿에서 무당이 부정놀이가 끝난 뒤 곧이어 추는 춤이다. 경기 무속 장단 가운데 가장 많은 박자를 가지고 있는 12채의 진쇠 장단은 한마디로 징을 열두 번 울리는 것을 말하여 한 장단을 3절로 나누어 1절은 17박, 2·3절은 각각 10박씩 총 37박 동안에 열두 번의 징을 친다. 예전에는 무속 반주 시험을 진쇠 장단으로 가릴 정도로 매우 까다로운 진쇠 장단은 우리나라에만 존재하는 특별한 박자이다. 진쇠춤의 반주는 장구와 징만으로 이루어져 가락이 없다. 또한 당산제나 군웅굿 또는 새남굿에서 삼보전진·삼보후퇴하며 오방지신을 법도대로 지켜 추는 춤으로 이때의 무당을 선굿하는 사람이라 불렀다. 그러나 오늘날의 진쇠춤은 세월을 거쳐 여러 무용가들에 의하여 다듬어진 춤으로써 원래의 춤과는 판이하게 다르지만 또 다른 멋을 가지고 있다.

신청은 재인청 이전에 세습무업 사내들의 학습장이었으나 재인청이 생기자 통합되었다. 재인청은 나라에서 예술인을 총괄하는 기관으로 궁중 진연의 예능을 미리 학습하고 기예를 다듬으며 재인들을 분야별로 학습시키는 학습장이었다. 이동안(1906-1995, 중요무형문화재 제79호 발탈 기예능보유자)은 경기도 화성군 향남면에서 아버지 이재학과 어머니 김씨 사이의 외아들로 태어났다. 그의 조부 이화실은 중고제 소리와 정어판에서 피리, 젓대, 해금 등을 연주하던 당대의 으뜸가는 명인이었고 작은할아버지 이창실 역시 줄타기 어름광대로 내로라하는 예능인이었다. 또한 아버지 이재학도 도당굿과 음악·소리를 학습하고 화성 재인청 도대방을 지냈으니 조부로부터 시작된 재인청의 역사는 이동안까지 3대째 이어진다. 그는 승무, 검무, 살풀이, 태평무, 진쇠춤, 엇중모리 신칼춤, 선달춤, 화관무, 북춤, 발탈춤 등의 여러 춤과 장고장단, 진쇠장단, 올림채장단, 도살풀이장단, 터불림 장단 등의 신청 학습으로 다져진 한국 민속 재인 중의 가왕이다. 이러한 이동안의 제자 정주미는 1963년 경상북도 대구에서 아버지 정재섭과 어머니

이희조 사이의 1남4녀 가운데 둘째딸로 태어났다. 그녀는 어려서 과천으로 이사한 후 부모님의 반대에도 불구하고 무용을 전공하여 인천전문대학 무용과 졸업 후 방송통신 대학에서 국어국문학 학사학위와 중앙대학원에서 무용교육학 석사학위를 받았다.

그녀의 스승으로는 이동안 외에도 이매방(1927-현재, 중요무형문화재 제27호 승무·제97호 살풀이춤 예능보유자), 김천흥(1902-2007, 중요무형문화재 제1호 종묘제례악·제39호 처용무 예능보유자), 김수악(1926-2009, 중요무형문화재 제12호 진주검무 기예 능보유자·경상남도 무형문화재 제21호 진주교방굿거리춤 예능보유자)이 있지만 재인청(才人廳) 춤만을 고수하며 연구하고 있는 정주미는 음색이 독특하고 성격이 강한 재인청 음악을 춤의 원동력으로 삼고 있다.

1983년 정기공연 '시와 춤의 만남'을 시작으로 유럽·아시아 등 국내외에서 100여 회의 공연을 통해 한국 전통무속무(巫俗舞)의 멋과 정신을 알리고 있는 그녀에게 명무란 추는 이의 정신과 육체의 혼연일체를 뜻한다. 이것은 형(形)과 상(象)을 동시에 추구하는 것이며, 보이는 것과 보이지 않는 것에 대한 크고 작음의 차별이 없는 중용(中庸)을 의미한다. 즉 그녀에게 보이는 것은 보이지 않는 것이며, 보이지 않는 것은 보이는 것이기 때문이다. 이처럼 특수한 재인청의 춤으로 보편적 중정(中正)의 미학을 보여주고 있는 그녀는 한국 전통무속의 장을 참신하게 펼치고 있다. 또한 춤에 대한 객관적 평가와 수려한 눈썰미를 갖추고서 이동안의 계보를 듬직하게 잇고 있는 그녀를 우리 시대는 재인청 지킴이라 부른다.

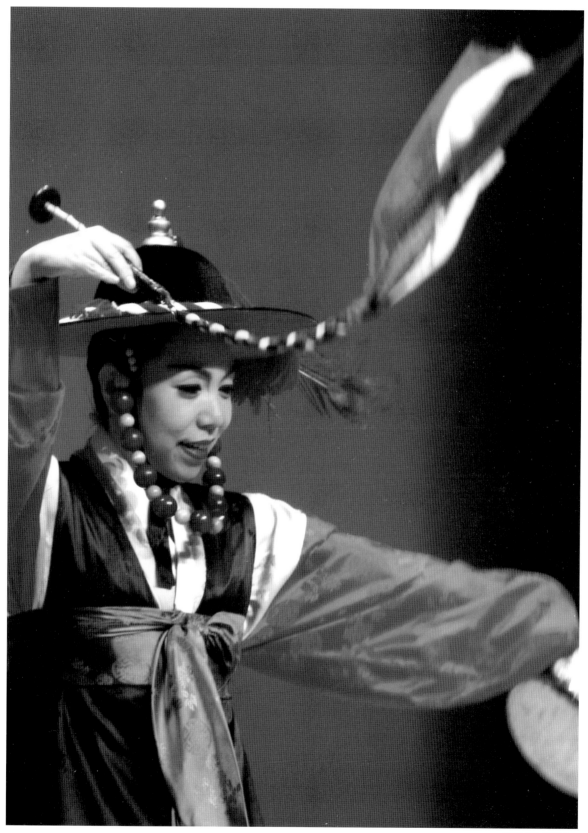

정주미의 진쇠춤.

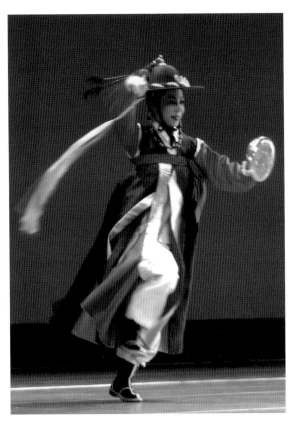

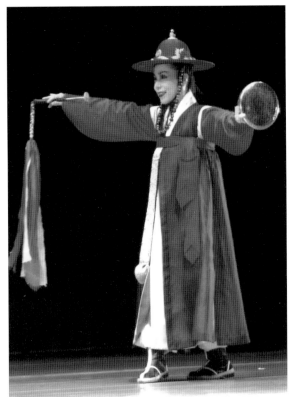

정주미의 진쇠춤.

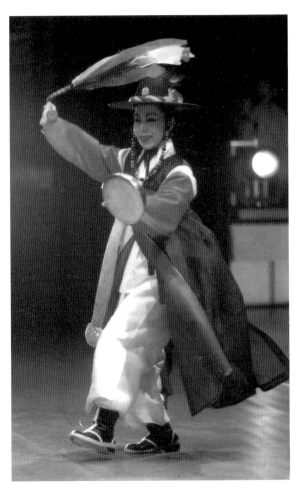

권미영 ¹⁹⁶⁸⁻

춘앵무

춘앵무는 1828년 순조 때 창작된 향악정재(鄕樂呈才)의 하나로 세자대리 익종(翼宗)이 어느 화창한 봄날 아침에 버드나무가지 사이를 날아다니며 지저귀는 꾀꼬리 소리에 감동하여 이를 무용화한 것이다. 춘앵무는 정재 가운데 내용과 형식에 있어서 큰 변형 없이 거의가 원형대로 전승되었는데 가장 많은 춤사위와 몸놀림의 시적(詩的) 용어를 가지고 있다. 그 예로 과교선(過橋仙)이란 다리를 건너가는 느낌으로 두 팔을 벌리고 좌우로 크게 세 번 도는 동작을 뜻하며, 낙화유수(落花流水)란 떨어지는 꽃과 흐르는 물처럼 두 팔을 좌우로 한 번씩 뿌리는 동작을 뜻한다. 특히 화전태(花前態)는 원래가 '최애화전태(最愛花前態)'에서 따와 무용가는 꽃 앞에 선 도아(都雅)한 자태로 미소를 머금어 춘앵무 가운데 가장 어렵고 미려(美麗)한 춤사위다.

일인무(一人舞)인 춘앵무의 복색은 색색의 견대와 대대가 곁들어진 노란색 앵삼(鶯衫)을 입고 머리에는 화관을 쓰고 오색 한삼을 양손에 맨다. 국악학자 장사훈 교수는 『한국전통무용 연구』에서 정재춤의 특징을 세 가지로 압축하여 설명하였다.

정재 춤사위의 특징은 민속춤의 춤사위와 비교하면 쉽게 파악할 수 있을 것이다. 몇 가지 중요한 요소를 간추려 보면 1. 민속춤에 비하여 비교적 유장하고 장엄한 음악반주와 느린 장단에 의하여 움직임으로 춤사위도 유려하고 우아하다. 2. 민속춤의 의상은 소박하고 단순한 데 비하여 정재는 관복이 화려하고 거창한 관계로 자연 춤사위 제약을 주고 있다. 3. 민속춤은 일부 독무를 제외하고 대부분 놀이에 속하기 때문에 춤사위가 자유 분망하나 정재는 짜여진 틀 속에서 군무가 주류를 이루고 있는 관계로 규칙적이고 조화를 이루어야 한다. 이와 같이 음악과 관복 등의 제약과 선비정신의 절제 등이 복합작용하여 정재의 춤사위는 표출이 강하지 않고 절도 있는 품위를 유지하려는 까닭으로 유연하고 우아한 춤사위를 가지고 있다.

중요무형문화재 제39호 처용무 이수자 권미영은 1968년 인천에서 아버지 권국중과

어머니 우숙자 사이의 1남2녀 가운데 장녀로 태어났다. 인천 인성여자고등학교와 단국대학교 무용과를 졸업하고 연세대학교 교육대학원에서 논문 「궁중 무용의 놀이적 특성 연구」로 석사학위를 취득한 그녀는 정재 춤 외에도 진도북춤, 살풀이춤, 입춤, 신칼무, 진쇠춤 등의 민속춤을 선보이고 있다. 일본 기마모토 아시아 무용 페스티발, 스페인 팔마 제9차 ASPECTS, 미국 주요도시 KOREA FANTASY, 프랑스 2005 MID TV KOREA DAY, 중국 '심양시의 날' 축하공연, 2010 필리핀 바기오 꽃 축제 등 국내외 100여 회 이상의 공연에서 한국 전통춤의 풍류를 알린 그녀는 무형문화재의 사절단으로서 거클지게 활동하고 있다. 또한 그녀는 1997년부터 전통무속춤보존회 이사와 서곶무용단 예술총감독을 역임하며 현재 '무향무용단' 대표로도 활동하고 있다.

절제된 여성성의 단아한 정재춤과 인간의 감성을 낱낱이 표출해 보여주는 민속춤을 자유자재로 오가며 감(鑑)해 주고 있는 그녀는 한국 전통 무용의 다양성에 대하여 무궁한 잠재력을 가지고 있다. 명무란 쉽게 말해서 보는 사람의 마음에 추는 이의 감정이 전해지거나 보는 이에게 감동을 주는 춤을 말한다. 그러기 위해 먼저 춤꾼은 춤의 무한함을 깊이 사색(思索)해야만 한다. 이러한 점에 있어서 권미영은 춘앵무의 제어(制御)된 자세를 위해 춤에 관한 모든 것을 안으로 담아 초탈한다. 우리 시대에 춘앵무를 출 수 있는 몇 안 되는 무용가 가운데 한 사람인 권미영은 독보적 존재로 한국 전통의 밑동인 정재의 정신을 근실히 지키고 있다.

▶ 춘앵전을 공연하는 권미영.

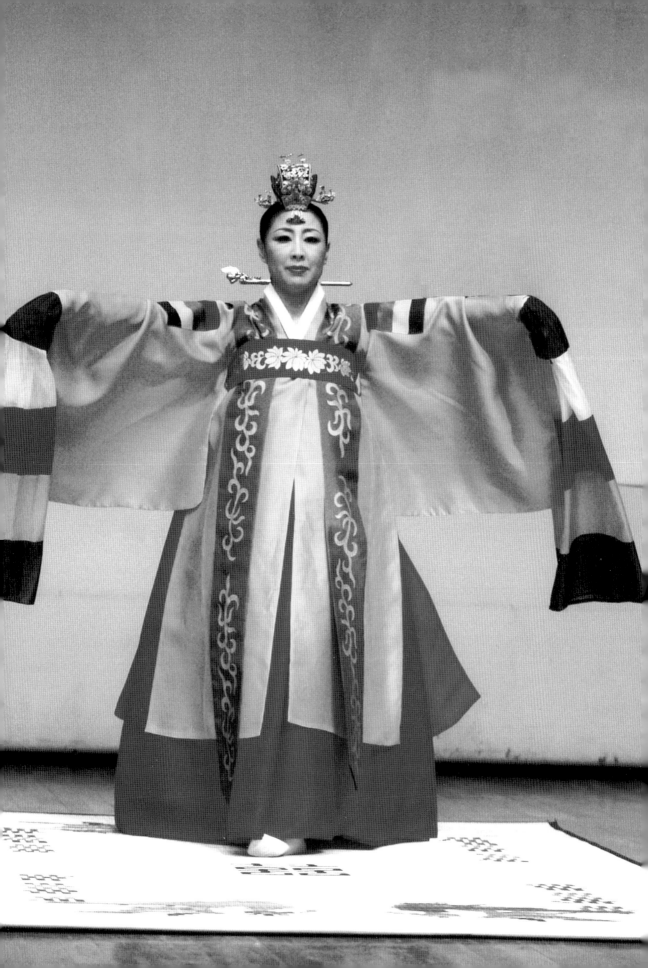

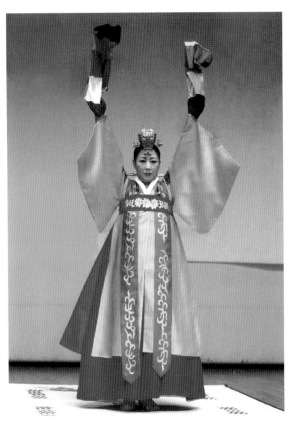

위, 권미영의 춘앵전
아래, 권미영의 진도북권(왼쪽)과 진쇠춤(오른쪽).

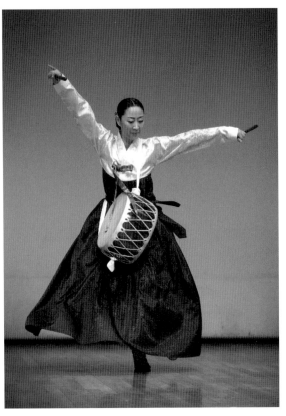

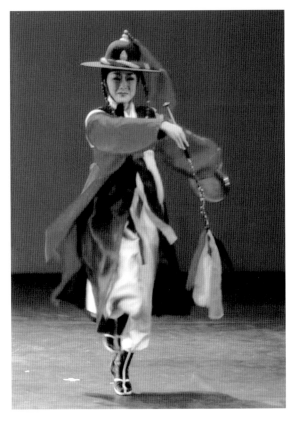

김명신 ^{金明信, 1970-}

최선류 산조춤

민속춤은 상민층 및 재인·기생·무당·사당패 등의 특수계급에서 추어지던 춤으로 한국 전통춤 가운데 인간의 감성과 가장 밀접하게 연결되어 있다. 근대 이전의 유교 사회에 서는 천시되었으나 직업적 예인들에 의해 현재까지 면면히 전해 내려와 민속춤은 애절 하면서도 발랄한 춤사위로 한국인의 멋과 흥을 가장 잘 비쳐 주고 있다.

 2013년 3월, 국립국악원 예악당 '한국춤제전'에서 최선류의 산조춤을 선보인 김명신 은 자유분방한 춤사위로 법열(法悅)을 향한 인간의 고뇌와 위엄을 풍취 있게 보여주었 다. 산조춤이란 일반적으로 가야금 등의 산조음악에 맞추어 추는 입춤으로, 중모리·중 중모리·자진모리로 진행되는 장단의 사이를 자유롭게 넘나들며 추는 춤을 말한다. 전 라북도 무형문화재 제15호 호남살풀이춤 예능보유자 최선류의 산조춤은 전주의 기생 이었던 추월에게서 오늘날 이길주, 김명신에 이르고 있다. 호남 기생춤의 성향을 잘 간 직하고 있는 최선류의 산조춤은 인위적인 기교나 정형화된 움직임을 피하고 우주적 기 운 안에서 결박 없는 인간 본연의 자유로운 정신을 기틀로 하고 있다. 전라북도 무형문 화재 제15호 호남살풀이춤 이수자이며 경상남도 무형문화재 제21호 진주교방굿거리춤 전수자 김명신은 1970년 전라북도 부안에서 아버지 김효술과 어머니 성정례 사이의 셋 째 딸로 태어났다. 원광대학교와 동대학원에서 무용을 전공한 그녀는 박사과정을 수료 하며 국내외에서 창작 안무와 공연으로 100여 차례의 춤을 발표하였다. 안무 작품으로 는 1992년 '쥐', 1993년 '정오의 바다', 1995년 '산화가'와 '부저' '황녀 아리랑', 1996년 '국 화 옆에서', 2001년 '동네방네 얼라리오', 2007년 '해밀', 같은 해 호남오페라단의 '논개', 2008년 호남오페라단의 '흥부놀부', 같은 해 '성냥팔이 소녀'가 있으며, 조안무로는 1997 년 '눈의 요정', 2004년 '나무나비나라', 2009년 '피의 결혼', 2011년 '영화 우리춤 만나다' 등이 있다.

2007년 제9회 회룡한국무용제에서 문화장관상, 2012년 국악신문사 주최 제1회 전국 무용경연대회 종합 대상 등의 상을 수상한 김명신은 특히 1996년부터 2012년까지 익산 시립무용단의 훈련장으로 활동하면서 한국 전통의 장단뿐만 아니라 7음계의 서양음악 도 아울러 한국춤의 영역을 확장시키는 한편 안데르센의 동화 등 한국 고전의 소재를 탈피하여 전통춤의 춤사위를 광연(廣淵)하게 펼치고 있다.

전라북도 문화재위원 이길주 교수는 2007년 한국소리문화의전당 연지홀에서 공연된 김명신의 '춤과 소리의 어울림'에서 그녀를 이렇게 소개하였다.

"가진 것보다는 내보내기에 바쁜 들뜬 세대에 스스로의 자기 닦음을 앞세우는 김명신의 성실한 태도는 드물게 보여지는 예술인의 미덕이라 보여줍니다. 오랜 세월 춤출 때마다 칭찬보다 호된 질책도 마다하지 않고 옆 돌아볼 겨를 없이 전통과 창작을 넘나들며 한 디딤, 한 사위 놓칠세라 땀과 열정으로 온몸을 불살라 온 명신이의 정신은 우리 춤의 밝은 미래가 될 것이라 생각됩니 다."

김명신의 최선류 산조춤은 전통의 틀과 민속의 정서 안에서 무형무취의 춤사위로 현 대인의 오감(五感)을 자극하여 포스트모더니즘 시대의 정신성의 확장을 우리 시대의 몸 짓언어로 보여주고 있다. 호남춤연구회 선임의원과 한국민족예술전주지부 무용분과장 을 역임한 그녀는 현재 호남춤연구회 공연이사로 활동 중이며, 원광대학교 무용학과에 서 후학을 양성하고 있다.

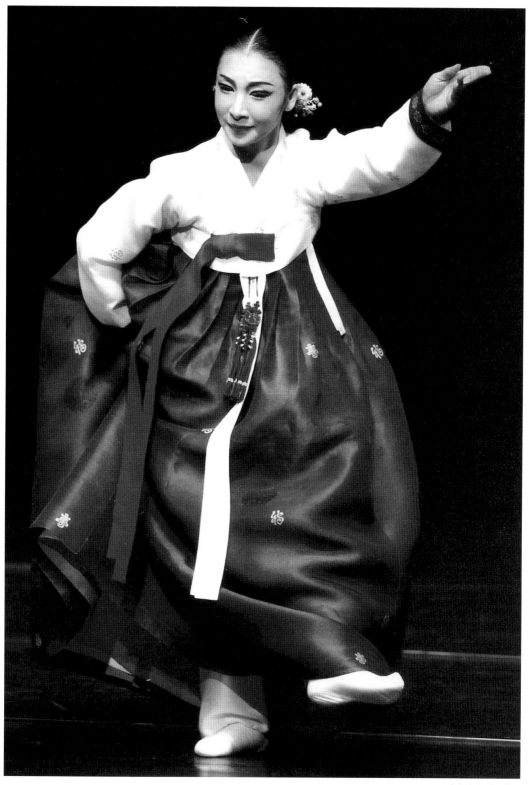

김명신의 산조춤.

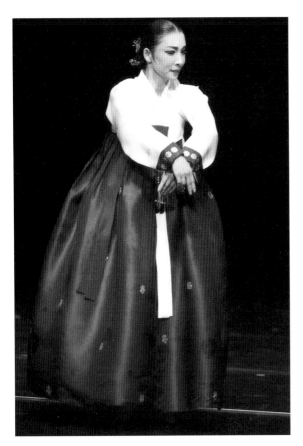
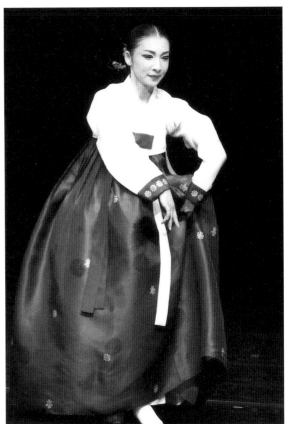
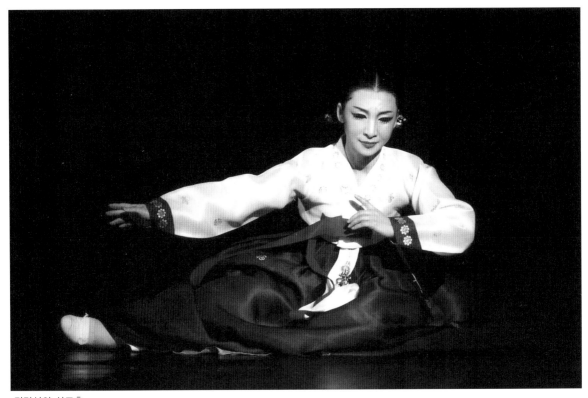

김명신의 산조춤.

김미애 ¹⁹⁷⁴⁻

새남굿

문악지정(聞樂知政) 관무지덕(觀舞知德)이란 쉽게 말해 그 나라의 음악과 춤으로 백성의 살기 좋음을 알 수 있다는 것이다. 대표적인 예로 무(巫)에서 그것을 찾아볼 수가 있는데 그러한 바람을 무의례(巫儀禮)에서는 시종일관 보여주고 있다.

'안당사경맞이'를 마친 다음 날 아침부터 본격적으로 시작되는 새남굿은 14제의 거리에 따라 '새남부정거리' '가망청배' '중디밧산' '사재삼정거리' '말미거리' '도령(밖도령)' '문들음' '영실' '도령(안도령)' '상식' '뒷영실' '베가르기' '시왕군웅거리' '뒷전'으로 이루어진다. 이 가운데의 사재삼정은 망자의 혼백을 인도하는 저승사자를 놀리는 거리이다. 사재(使者)란 저승세계로 망자의 혼백을 인도하여 십대왕의 심판을 받게 하는 호위신으로, 유족들은 사재가 십대왕에게 망자의 혼백을 평안하게 호위하기를 바라며 재물과 공물을 바친다. 사재 복장의 만신은 재담을 하며 유족들의 슬픔을 달래 주고 망자의 혼백을 저승으로 편안히 인도한다. 새남굿의 전 과정 가운데 만신의 끼를 가장 극적이고 기술적으로 보여주는 사재삼정거리는 만수받이, 타령, 재담 등이 구술로 이루어져 있으며, 이어서 행해지는 말미거리에서 만신은 독송으로 무조(巫祖)인 바리공주 신가를 부른다. 마당에서 거행되는 밖도령의 만신은 연지당 앞에 세워진 저승문을 통과해 영실의 연지당의 지장보살에게 망자의 억울한 사정을 호소한다. 안도령은 망자의 혼백을 인도하는 바리공주가 저승의 12대문을 통과하는 거리이다. 상식에서 유족은 망자에게 제사를 드리고 뒷영실에서 망자의 혼이 씌인 만신은 유족들에게 마지막 당부의 말을 전한다. 이어서 만신은 이승과 저승을 연결해 주는 베를 몸으로 가르며 망자의 혼이 무사히 천도되었음을 보여준다.

만신의 무복과 머리 장식은 각각의 신을 상징하는데 새남굿의 무복은 매우 호화롭고 여러 거리에 따라 바뀌어진다. 무구 또한 다양하여 부채, 방울, 대신칼이 있으며, 무점

구인 엽전과 방울, 지전, 오색기 등의 소도구가 있다. 대체적으로 사용되는 방울은 소리를 내어 신을 청하며 부채는 신의 위엄을 나타낸다.

중요무형문화재 104호 서울새남굿 이수자 김미애는 버선발에 화려한 무복을 입고 양손에는 부채와 방울을 든다. 그녀의 신들임에 따라 삼재비의 당악 반주가 극에 이르면 얼굴색이 파랗게 변한 그녀는 자신도 기억하지 못하는 공수를 내린다.

1974년 서울시 종로구 공평동에서 어머니 김문순의 2남4녀 가운데 막내로 태어난 김미애는 태어나면서부터 어머니의 무속의 영험을 보면서 자랐다. 9세에 가벼운 무병을 앓은 후 무꾸리를 시작한 그녀에게 만신들은 장차 큰 만신감이라 했다고 한다. 13세가 되어 어머니와 귀주엄마에게 내림굿을 받은 그녀는 당시에 '애기동자' '선녀'로 불리며 본격적인 무업을 시작하였는데 15세부터 김선경 악사의 무속학원에서 굿 문서를 공부하며 17세에 바리공주 말미까지 배웠다.

1995년, 일본에서 신당을 모시고 무속 포교활동을 하던 그녀가 20대 후반부터 방춘자로부터 한국 전통무속의 역사와 이론을 심도 있게 공부하며, 2007년에 이상순(1947-현재, 중요무형문화재 제104호 서울 새남굿 기예능보유자) 신어머니로부터 '한양굿' '진오귀굿' '안당사경' '중디밧산' 등 새남굿 전반을 전수받아 현재 이수자로 활동하고 있다. 망자천도 굿의 하나인 새남굿을 관장하며 이승과 저승의 혼백을 인도하는 그녀는 자신 또한 연지당 앞에서 신의 자비를 바라는 나약한 인간으로 삶과 죽음으로 이어지는 인간의 고단함과 안도(安堵)의 바람에 자신의 신기를 공양하고 있다.

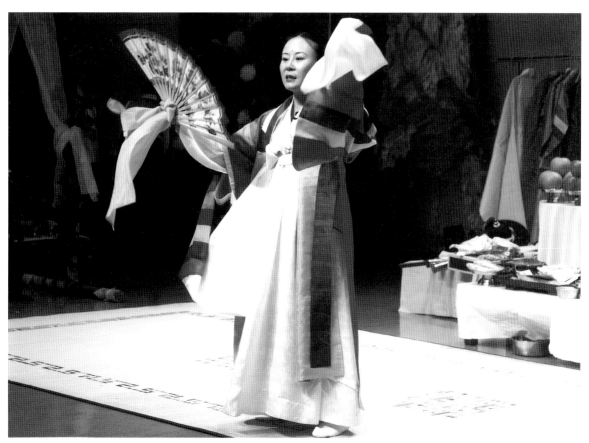

군웅거리 중인 김미애.

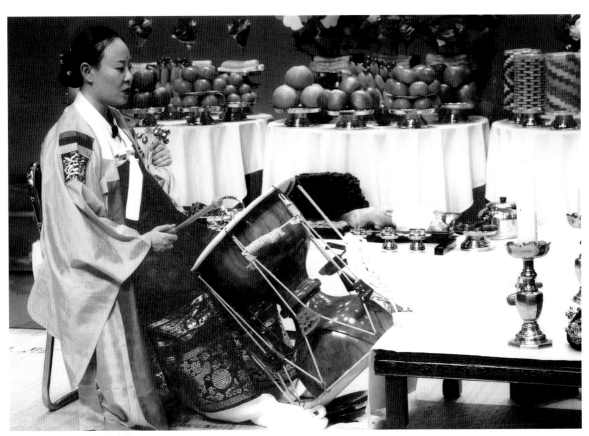

바리공주 말미 중인 김미애.

베 가르기 중인 김미애.

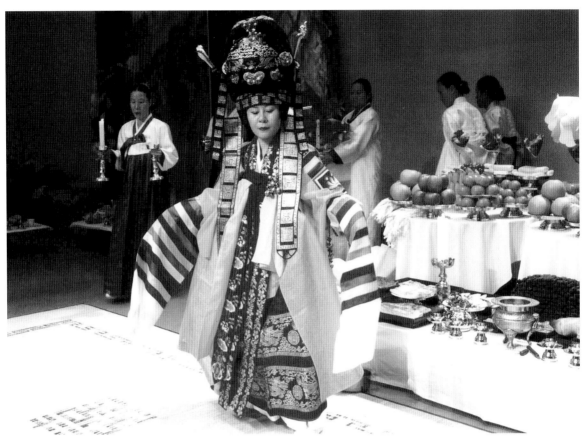

위, 도령거리 중인 김미애.
아래, 이상순 신어머니 인간문화재와 함께 선
김미애 서울새남굿 이수자.

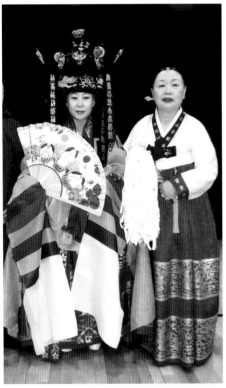

종묘제례악 ^{宗廟祭禮樂}

중요무형문화재 제1호로 지정되어 있는 종묘제례악은 대표적인 한국 전통의 궁중음악이다. 종묘제례악은 조선시대 역대 왕과 왕비의 신위(神位)를 모신 종묘에서 제례 때에 연주되는 음악으로 '종묘악'이라고도 한다. 종묘악은 원래 궁중회례연에 사용하기 위해 창작되었으나 세조 10년(1464년)에 개편하여 제사에 쓰여지고 있다.

종묘악은 제례 절차에 따라 선왕들의 문(文)덕을 기리는 '보태평(保太平)' 11곡과 선왕들의 무(武)덕을 기리는 '정대업(定大業)' 11곡, 그리고 한문가사로 선왕들의 공덕을 찬양하는 '종묘악장(宗廟樂章)'이 연주된다.

연주 악기로는 박, 편종, 편경, 방향, 피리, 대금, 축, 어, 해금, 진고, 마조촉, 절고, 아쟁, 태평소, 대금을 사용하는데, 보태평은 희문(熙文), 기명(基命), 귀인(歸仁), 향수(享壽), 집녕(輯寧), 융화(隆化), 현미(顯美), 용광정명(龍光貞明), 중광(重光), 대유(大猷), 역성(繹成)으로 구성되어 있다. 정대업은 소무(昭武), 독경(篤慶), 탁정(濯征), 선위(宣威), 신정(神定), 구웅(舊雄), 순응(順應), 총수(寵綏), 정세(靖世), 혁정(赫整), 영관(永觀)으로 구성되어 있다.

황종궁평조(黃鐘宮平調)로 되어 있는 보태평과 황종궁계면조(黃種宮界面調)로 되어 있는 정대업 가운데 첫 곡 소무의 내용을 살펴보면,

> 天眷我列聖하늘이 우리의 성군들을 살펴주시어
> 繼世昭聖武대대로 무운武運을 빛나게 하시도다
> 庶揚無競烈더 강할 수 없는 업적을 올리심이여
> 是用歌且舞이로써 노래하고 춤을 추나이다.

이처럼 종묘악은 노래로 선조들의 업적을 찬양하고 약(籥)과 적(翟)을 든 보태평지무의 무용수들과 줄에 따라 목검(木劍)과 목창(木槍), 활과 화살을 든 정대업지무의 무용

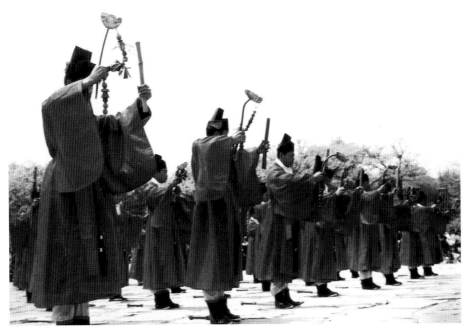

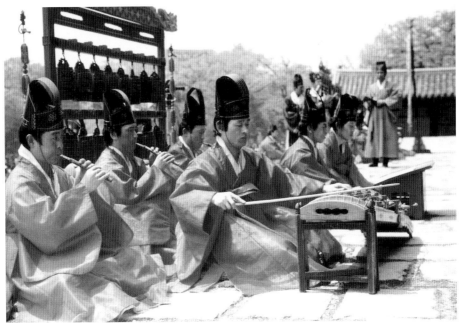

위, 종묘제례악 일무. 아래, 종묘제례악.

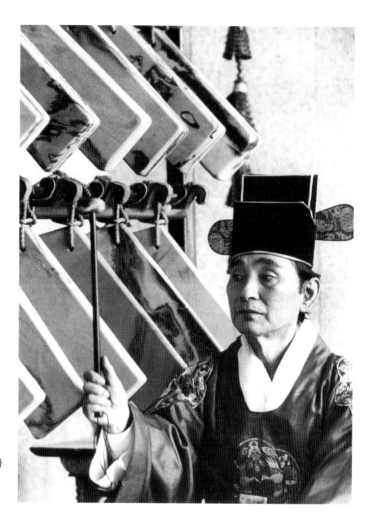

종묘제례악 예능보유자
이강덕이 편경을 치고
있다.

수들이 팔일무(八佾舞)를 춘다.

 조선 말기까지 장악원에서 연주되다 일제 때에는 이왕직아악부에서 연주되었고, 대
한민국 정부의 수립과 더불어 구왕궁 아악부에서 연주된 종묘악은 현재 국립국악원의
악사들에 의하여 전승되고 있다.

 종묘악은 유교의 바탕 위에 서사적 내용에 따라 왕실의 위엄과 정신성을 강조하여
장엄하고 웅대하다.

종묘제례 악기인 '어'를 연주하고 있다.

주산월 朱山月, 1894-1982

천도교 의암 손병희 부인

『선가하규일선생약전(善賈河圭一先生略傳)』은 조선권번 출신 김진향이 스승 하규일의 일대기와 그의 악보를 채록해 실은 책이다. 김진향은 7장 「여창가곡(女唱歌曲)의 명인 (名人)들」에서 당대 명인선창(名人善唱)이라 칭하던 주산월(朱山月), 이난향(李蘭香), 김수정(金水晶), 서산호주(徐珊瑚珠)를 소개하였다. 이 가운데 첫 번째 주산월 편의 일부를 여기에 실어 한국 전통음악뿐만이 아니라 일제 치하에서 독립운동과 한국 근대사에 끼친 그녀의 업적을 다시 한 번 조명코자 한다.

필자(김진향)는 오래전에 이난향과 더불어 주산월을 방문한 적이 있었다. 그녀는 1894년 12월 28일 부친 주병규(朱炳奎) 씨와 모친 김여경(金汝景) 씨 사이에 부유한 집안의 무남독녀로 평안도 평양근교에서 태어났으며, 본명 주옥경(朱鈺卿)으로 89세까지 살았다. 주옥경은 어릴 때부터 한문수업을 받았고 묵화와 서예를 익혔으며 일찍이 가곡까지 배우다가 15세에 서울로 올라와 조선권번(朝鮮券番)에 입적하였다. 금하 하규일(河圭一) 선생으로부터 가곡, 가사, 시조, 무용을 다시 배웠고 가야금에도 능숙하였다. 대쪽 같은 그의 곧은 성품이 잘 나타나 있듯이 사군자 중에도 특히 죽(竹)을 좋아하여 죽을 많이 그렸다.

필자(김진향)의 기억에 떠오르는 주 선배는 타고난 인품이 워낙 출중하고 또한 여걸다운 품성이 풍기는 이른바 명기(名妓) 중의 명기다운 자태를 지녔었다. 이난향과 같이 우이동에 있는 천도교 의창수도원의 봉황각(鳳凰閣)을 방문해서 그분을 처음 뵌 적이 있다. 그때 그분의 노래를 처음 들었는데 가히 한국의 기본 여창 가곡이란 과연 이런 것이구나 하고 대단한 감동을 받았다. 워낙 연로하여 목이 탁하고 낮아 목이 곱던 시절은 이미 지나간 듯했으나 그 제도와 점잖고 여유작작한 품은 여전히 듣는 이를 숙연하게 하는 데가 있었다. 이것이 후배에게 들려준 마지막 노래인 듯하다.

원래 긴 노래 중에서도 〈이수대엽〉은 느리고 따분한 감이 있는데 그분에 의해 불러지는 〈이수대엽〉은 정말 그것이 노래 중의 노래임을 듣는 사람들로 하여금 실감케 하였다. 그분을 참으로 알

고 있던 사람들은 모두 주산월이야 말로 진정한 명인이었다고 찬사를 아끼지 않았다. 그녀의 후배인 이난향 명인도 주산월이 특히 긴 노래를 잘 불렀다고 술회했다.

주선배는 가곡을 잘 부르는 명인으로서 세상에 태어났다기보다는 의암(義菴) 손병희(孫秉熙) 선생의 부인으로서 큰 삶을 살았던 분으로, 1914년 21세에 의암 선생과 결혼하였다. 의암 선생은 천도교 제3세 교조로서 명기 산월을 맞이하여 "농파(弄波)"라 아호를 지어 주고, 청진동에 아담한 집칸을 마련하여 살림을 따로 떼어 앉혔다. 이때부터 의암 선생의 아내로서 내조의 역할은 물론이고 삼일운동의 숨은 공로자로서의 역할이 시작되었다.

1919년 기미년 3월 초하루 독립만세 사건이 나고 의암 선생께서 감옥에 투옥되자 농파는 서대문형무소 앞에다 사글세방을 얻은 이후 3년간 옥바라지를 지성으로 하였다. 그 시절 형무소 앞에는 인가도 드물었을 뿐만 아니라, 또 있을 방이 없어서, 그녀는 형무소에서 죽은 죄수의 시체를 잠시 안치해 두는 방을 한 칸 얻어서 기거하기도 하였다. 그녀는 옥중에서 고생하시는 의암 선생을 생각하여 안락한 자리, 편안한 생활을 거부하고 언제나 불도 안 땐 방에서 지내며, 마른 신을 던져 두고 늘 짚신을 신고 악의악식(惡衣惡食)을 하면서 지극정성으로 옥바라지를 하였다. 그러나 이런 정성도 보람도 없이 3년 뒤 옥중의 의암 선생께서 이미 병환이 깊어 위험한 지경에 임박하게 되자, 일제는 그때서야 비로소 병보석으로 석방시켰으니 애통하게도 의암 선생은 향년 62세로 작고하시고 말았다. 당시 농파(천도교에서는 현재도 주사모님으로 높이 받들어 칭하고 있다)는 29세였는데 의암 선생께서는 돌아가실 때 박춘암(朴春菴) 대도주(大道主)에게 "농파를 아무쪼록 잘 돌봐 받들라"라고 특별한 유언까지 남기셨다 한다. 그 후 주옥경은 수절(守節)하여 살뜰하게 요조숙녀의 도를 훌륭히 지키니 "수의당(守義當)"이라는 당호가 대도주로부터 내려졌고, 해마다 생신잔치를 성대히 베풀어 드렸다 한다. 이때 이난향, 서산호주 등 후배 명인들 10여 명이 찾아와 가곡, 가사를 부르며 생신을 축하해 드렸고 이난향 씨 혼자만은 돌아가시던 해까지 찾아와 축하해 드렸다 한다.

의암 선생께서 작고하신 후에 주옥경은 여성 계몽에 뜻을 두고 1924년 우리나라 최초의 여성단체인 천도교 내수단(內修團)을 조직하여 초대 대표로서 활동을 하였다. 이 내수단은 현재 천도교 여성회 본부로 이어져 내려오고 있다. 그리고 33세에 일본으로 유학하여 외국어학원에서 2년간 영어와 일본어 공부를 하고 귀국하였다. 그 당시 천도교에서는 그녀에게 미국 유학을 권유하였으나 본인은 공금을 많이 쓴다 하여 거절하고, 유학비가 적게 드는 일본 유학 쪽을 택했다 한다. 그녀가 귀국해서는 천도교 중앙총본부인 중앙종리원의 경도관정(敬道觀正, 지금의 교무과장)직을 맡기도 하였고 후에 여성으로서 처음으로 천도교의 최고 예우직인 종법사를 맡기도 하였으며, 천도교 내수단에서 계속하여 책임을 맡고 여성 계몽운동을 전국적으로 폈다. 또한 기독교 계통의 외국어학원인 근화학당(槿花學堂)에 깊이 관여하여 그 당시 여성계의 진보적인 인물이었던 김활란, 차미리사 등과도 친밀한 교류를 갖고 많은 여성운동을 하였다. 야학을 통하여

문맹퇴치운동을 적극 전개하기도 하였으며, 의생활(衣生活) 개선운동 등 여성계몽을 통한 여권 신장에 크게 공헌하였다. 『신인간(新人間)』 『개벽』 『신여성』지에 그의 글이 실리기도 하였다.

주옥경은 1945년 8·15해방 무렵까지 거주했던 삼청동 집을 팔아서 의암 선생 묘비건립에 보태고, 또 조동식 박사, 이종숙 여사와 함께 의암 선생 기념사업회를 조직하여 파고다공원에 의암 선생 동상을 건립하고 전기를 출판하는 등 의암 선생 유업을 계승하는 일에 줄곧 많은 힘을 기울였다. 그리고 천도교 여성회 본부 박공주(朴公珠) 말에 의하면 주옥경은 인재양성을 위한 육영사업에도 큰 뜻을 두고 많은 활동을 하였다 한다. 천도교 창도(創道) 백년 사업으로 장학기금을 모금하기도 하였고, 돌아가시기 전에 전 재산을 천도교회에 헌납하여 육영사업에 쓰도록 하였다.

을유년 광복 후로 삼일절 기념식장에서 위창 오세창(吳世昌) 씨가 줄곧 독립선언문을 낭독하였는데, 그분이 세상을 떠난 다음에는 주 선배가 광복회 부회장으로서 오 선생의 뒤를 이어 돌아가기 5년 전 85세까지 독립선언문을 낭독하였다. 언제 보아도 듬직하고 점잖은 자세로 독립선언문을 읽어 가던 그 낭랑한 낭독성(朗讀聲)은 지금도 귀에 쟁쟁한데 아마도 가곡을 통해 잘 연마된 성음(聲音) 덕이 아니었든가 한다. 내가 주 선배를 직접 만났던 자리에서 물어보았더니 가곡 노래가 너무도 좋아서 의암 선생께서 돌아가신 후 외롭고 살뜰히 생각이 날 적마다, 또 울적한 설움이 가슴속에서 북받칠 때마다 깊숙한 독수공방에서 가곡, 가사, 시조를 부르면서 그 한을 달래 왔다고 한다. 과연 깊은 한에다 실어 놓은 그녀의 노래 솜씨는 바로 주명인(朱名人)만이 이루어 낼 수 있는 것이었고, 또 그것이야말로 그녀 자신의 진정한 노래였을 것임에 틀림없다. 그처럼 연로한 몸으로서도 가사 한 대목 잊지 않고 잘 기억해 불렀으며, 긴 노래를 유창하게 부르는 모습은 보는 사람으로 하여금 저절로 감동의 눈물을 적시게 하였다.

1960년대 중엽 당시의 정부는 주옥경 씨가 의암 선생님의 부인이었음과 아울러 그녀가 독립운동에 내조한 큰 공로를 인정하여 투옥선열 애국지사에게 주는 훈장과 연금을 주었다.

주옥경은 89세를 일기로 의암 선생과 독립운동을 폈던 우이동 천도교 수도원 봉황각에서 작고하였는데 천도교회장으로 영결식을 성대히 치뤘고, 그 당시 정부와 사회 각 단체에서는 깊은 애도를 표하고 많은 배려를 아끼지 않았다. 그분이 남긴 후손은 없으나 그녀는 의암 선생과 함께 우리나라 독립운동사에 길이 빛날 것이다.

위, 1912년 최초 대정권번의 기생들.
아래, 주산월의 남편 의암 손병희 선생.

이난향 李蘭香, 1900-1979

조선 최초의 권번 출신 평양 기생

1960년대 필자는 이난향을 처음 만났다. 내가 조선에 권번이 도입된 경위를 물어보자 당시 평범한 주부로만 살고 있던 이난향은 나중에 기회가 생기면 얘기해 주겠다며 권번과 관련된 질문들을 조심스럽게 미루었다. 그러던 그녀가 1971년 1월 6일 중앙일보 지면에 '남기고 싶은 이야기들 「명월관」'이라는 제목 아래 조선말 조정에서 관기를 폐지하던 과정을 상세히 술회하였다. 당시의 기사를 참고하여 조선에 도입되어진 일본식 권번 유부기조합과 선가(善歌) 하규일(河圭一, 1867-1937)이 창시한 무부기조합을 살펴보고자 한다.

일제가 우리나라의 주권을 강탈해 가던 무렵, 조선은 갑자기 관기제도를 없애며 구악의 관습을 일변시키고자 고종의 생신 진연에서도 가무를 금하였다. 이것은 고종 생신에 제대로 갖추어진 진연을 진설한다면 왕이 지나간 일을 회상하게 되어 조선에 좋지 않은 영향을 줄 것이라는 일제의 억지 주장 때문이었다. 그래서 일제는 궁중가무 대신 남도광대를 불러다가 간단하게 진연을 마치게 하였고, 이러한 시기에 조선의 관기제도도 폐지되었으며, 더욱이 일본식 교방인 권번이 도입되어 조선 말기의 사회 분위기는 점차 세속화되었다. 조선의 관기제도가 폐지되자 기생들의 조합이었던 '대동조합'은 '대정조합' '한성조합' 등의 이름으로 바뀌어 민간에 의해 운영되었다. 한편 일제는 일본의 기생 게이샤들을 조선에 대거 이끌고 들어와 이러한 세태의 변화 속에서 종래의 기생조합들도 모두 일본식 권번으로 명칭이 바뀌어져 불리게 되었다.

초창기 일본식 권번은 해방 직전까지 지금의 신세계백화점 뒤편에서 포주를 맡아 보았다. 포주는 열두 살 안팎의 빈민 가정의 소녀들을 몇십 원에 데리고 와서 일정기간 동안의 계약 조건으로 기생조합에 입적시켰다. 입적된 소녀들은 가무를 배우며 궂은일은 하지 않는데 그 이유는 어린 소녀들이 막일을 하게 되면 손이 곱지 않고 태도가 상스

다동기생조합 기생.

러워지기 때문이었다. 소녀가 15-16세가 되어 양반 부유층의 자제나 고관대직 혹은 돈
이 많은 중인들의 눈에 들어 살림이 나게 되면 그때서야 포주는 계약 기간 동안의 양육
비와 몸값 일체를 그들에게서 지불받고 소녀를 권번에서 풀어 주었다. 포주는 일종의
양부 겸 남편 구실을 하여 일본식 권번의 소녀들을 '유부기'라고 불렀다. 조선에는 그런
제도가 없었지만 당시 일제 치하에서는 일제의 낙후된 권번제도를 따르는 것 외에 다른
방법이 없었다. 그러나 하규일은 일본식 권번의 이러한 악습을 극복하고자 서울 다동
(茶洞)에 무부기조합인 '다동기생조합'을 개설하였다. 조선의 관기제도가 폐지되자 관
기들은 궁정에서 나와 낙향하거나 서울에 남아 기생업을 차렸다. 1922년 당시 동소 학
감이었던 하규일은 기생들 가운데서 희망하는 소녀들에게 무료로 가무를 가르치며 포
주가 없는 무부기조합을 조직하여 명칭하길 '정악전습소 여악 분교실'이라 불렀다.

　이난향은 평양 관기로 13세에 고종의 궁중 진연에 뽑혀 서울에 올라왔으나 진연 소
식이 캄캄해지자 다동에 있는 정악전습소에 들어가 노래와 춤을 배웠다. 정악전습소에
서울 출신의 소녀들은 드물었지만 무부기조합과 무료 가무강습 소문을 듣고 지방의 소
녀들이 속속 상경하여 조합은 날로 번창하였다. 이러한 과정으로 무부기조합인 다동조
합의 호평은 높아만 갔고 일본식의 유부기조합은 서서히 기울어져 결국에는 그 제도마
저도 사라지게 되었다. 하규일은 무부기조합의 정악전습소를 통하여 일제 치하의 어두
웠던 기생 사회의 면모를 새롭게 혁신시켰을 뿐만 아니라 일제의 억압으로 빛바래져 가
는 정악 가무의 본음 본색의 체계를 수립하는 일에도 헌신하였다.

이난향의 이야기로 하규일과 권번의 역사를 확인해 보자.

기생조합이 권번(券番)으로 이름이 바뀐 것이 내(이난향) 나이 14세 되던 해였다. 나는 대정권번(大正券番)에 몸을 담고 나이 어린 몸으로 우선 공부부터 시작했다. 대정권번은 곧 우리나라 최초의 권번이며 최초의 규약을 만들었다. 최고 우두머리 기생을 일번수(一番首)라고 불렀고 일번수 밑에 이번수(二番首), 삼번수(三番首)가 있었고 그 다음은 나이와 연조에 따라 선후배의 위계질서가 정연했다. … 내 나이 25살 때 대정권번이 조선권번(朝鮮券番)으로 바뀌자 내가 취체역(우두머리)을 맡았으니 조합은 1914년에 창시되었고 하(河) 선생님의 마름대로 된 셈이기도 하다. 경영의 대정권번이 조선권번으로 바뀐 것은 1925년이다."

이난향은 1900년 평양에서 태어나 15세에 조선권번에 입적하였다. 하규일로부터 정악 가무를 배우고 훗날 수제자로 인정받은 그녀는 가사 전달이 분명하고 시김새가 명쾌하여 잔노래와 가사로 명성을 떨쳤다. 단정한 용모와 바른 언행으로 당시 언론계의 남(南)모씨가 상배를 당하게 되자 남 씨의 후취가 되어 시어머니께 정성과 효도를 지극히 다하여 남씨 문중에서도 높이 섬기는 부인이 되었다.

78세의 일기로 세상을 떠난 이난향은 결혼 후에도 틈틈이 하규일에게 노래를 학습하는 한편 음반도 취입하였는데 그녀가 꾸준히 노래를 연마할 수 있도록 도와준 남편 남 씨의 이해와 도량은 그녀와 더불어 한국 전통음악사에 기억될 만한 점이다.

권번의 기생들은 서예와 사군자를 배우기도 했다.

참고문헌

구희서, 『韓國의 名舞』, 한국일보사, 1985.

국립문화재연구소, 『중요무형문화재 제104호 서울 새남굿』, 1998.

김녕만, 『장사익』, 사진예술사, 2009.

김호성·이강근, 『한국의 전통음악』, 國樂普及振興會, 1985.

一然 外, 『韓國의 民俗·宗敎思想』, 三省出版社, 1979.

장사훈, 『한국전통무용연구』, 일지사, 1977.

赤松智城, 秋葉隆, 심우성 역, 『朝鮮巫俗의 研究 上·下』, 東文選, 1991.

정노식, 『조선창극사』, 조선일보사, 1940.

정범태, 『경서도 명인명창』, 깊은샘, 2005.

_____, 『명인명창』, 깊은샘, 2002.

_____, 『한국춤 백년 1·2』, 눈빛, 2006.

『文化財大觀』, 文化公報部 文化財管理局, 1983.

『조갑녀 전통춤 자료집』

『韓國 名士의 趣味 100人集』, 圖書出版 연계, 2003.

사진제공

김영수, 『우리 땅 터벌림』, 예술과사진, 2012.

정범태(鄭範泰, 1928-)는 지난 40여 년 동안 조선일보사, 한국일보사,
세계일보사 소속의 사진기자로 뉴스 현장을 기록해 왔으며,
1956년 결성된 사진그룹 신선회(新線會)를 중심으로
한국의 리얼리즘 사진을 개척해 왔다.
1946년 한국춤을 처음 접한 후, 전국의 명인·명창·무속인 들과
교분을 맺으면서 그들을 사진으로 기록하고 정리하는 작업을 지속해 왔으며,
'풍류방' 대표로서 한국 전통춤의 예인(藝人)들의 행적을
정리하는 작업에 매진해 왔다.
저서로 『한국의 명무』(한국일보사), 『춤과 그 사람』(전10권, 열화당),
『우리가 정말 알아야 할 우리 전통 예인 백 사람』(이규원 공저, 현암사),
『한국명인·명창전』(문예원), 『명인·명창』(깊은샘) 등이 있으며,
사진집으로 『정범태사진집1950-2000』(눈빛)이 있다.

정운아(鄭槵兒, 1968-)는 서울에서 출생해
인천가톨릭대학교 종교미술학부 회화과를 졸업하고,
명지대학교 문화예술대학원 박물관학과에서 석사를 이수했다.
한국실험예술정신 기획팀장을 역임하였고,
현재 명지대 인문대학원 미술사학과 박사 과정 중이다.

우리 시대의 가무악
– 전통을 이어가는 예인들
글 정범태 · 정운아
사진 정범태

초판 2쇄 발행일— 2013년 12월 1일
발행인 — 이규상
편집인 — 안미숙
발행처 — 눈빛출판사
　　　　서울시 마포구 상암동 1653 이안상암 2단지 506호
　　　　전화 336-2167 팩스 324-8273
등록번호 — 제1-839호
등록일 — 1988년 11월 16일
편집 — 김보령 · 성윤미
인쇄 — 예림인쇄
제책 — 일광문화사
값 25,000원